⟨⟨「洛基回到赫賴德馬爾住處，眾神祇把黃金裝滿了水獺皮。⟩⟩

⟨⟨「但是仍然看得見有一根鬍鬚，於是奧丹得讓出指環。⟩⟩

⟨⟨「法弗尼爾和我問父親，贖我們的贖金是哪兒來的。⟩⟩

︿「他不肯告訴我們，法弗尼爾就趁他睡著時一劍刺死了

他，我倆擁有了所有這些珍寶，藏身在一

個叫格尼達海德的地方，法弗尼爾在那兒

變成了一條龍。齊格弗里德和雷根攀上了

荊棘叢生的格尼達海德荒原。﹀︿﹀︿﹀︿

︿「龍從洞穴裡出來喝水。﹀︿﹀︿﹀︿

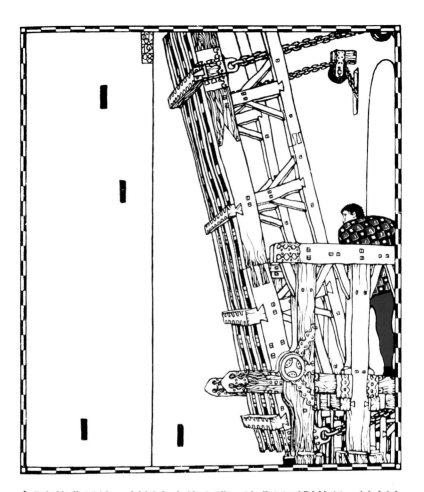

「齊格弗里德一劍刺中它的心臟，法弗尼爾對他說：『伙計！你是哪個族的？』」

「『我叫齊格弗里德，』英雄答，『我父親是國王齊格蒙德。』」

「法弗尼爾問他：『你為什麼要取我性命呢？』」

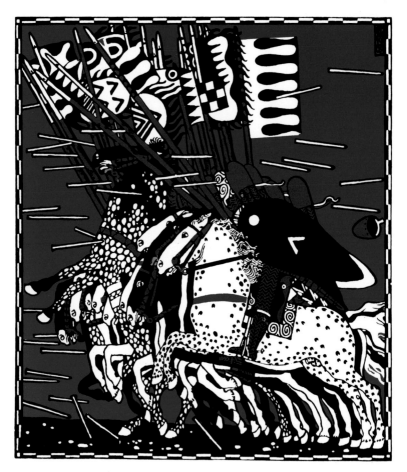

「英雄回答說：『我一時高興。』

「『聽我一個忠告吧，』法弗尼爾接著說，『騎上馬背，離得這兒遠遠的。

黃金和指環會毀了你。』

「然而，齊格弗里德嘴唇剛吮到法弗尼爾的血，他就聽懂了兩隻山雀的對話：『雷根想騙齊格弗里德，』一隻山雀

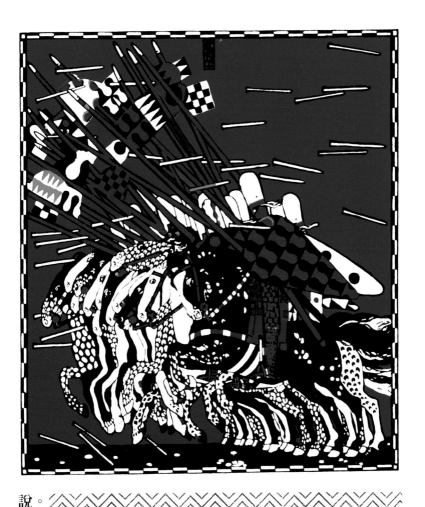

說。

「『齊格弗里德該砍掉他的腦袋，』另一隻山雀說。

「『然後他就可以獨自占有法弗尼爾剩下的那些黃金了，』第一隻山雀說。齊格弗里德照它們的話做了。

「然後他又聽見這兩隻山雀說：〈〉〉〈『在欣德菲阿爾山頂上有一座大廳，四周全是火。那兒躺著一位尚武的處女，當初奧丹用睡棘刺過她以後，她就一直沒醒過。〉〉〉〉〉〉〉

「齊格弗里德來到她身邊，她醒了過來，告訴齊格弗里德說她是女武神，名叫

布倫希爾德。有一天她參加兩個國王之間的戰鬥。奧丹答應
年老的國王讓他贏，可是她卻喜歡讓那個
年輕國王贏。於是奧丹懲處她，罰她受婚
姻的奴役。但她發誓絕不嫁給懦夫。
「齊格弗里德對她充滿仰慕，大聲叫道：
『我要娶你為妻！』 說著他把昂德瓦里

的戒指給她戴上，作為愛情的信物。然後他離開了她。

「齊格弗里德攀上格拉尼山，來到沃爾
姆斯的尼伯龍根，布爾貢德人征服了這個
古老的王國。貢特爾在他的宮殿裡統治著
這兒。

「他母親烏奧特很早就注意到齊格弗里

德擁有大量的財富。她給他喝下一種藥酒，讓他忘掉過去的

一切。然後她把女兒克林希爾德領到他面

前。齊格弗里德愛上了她。於是布爾貢德

的王室成員與齊格弗里德滴血爲盟，

貢特爾和他結爲兄弟。

「有一天烏奧特對齊格弗里德說：

︿「『我兒子貢特爾想娶女武神布倫希爾德為妻,她睡在欣德菲阿爾山上。

︿「『但是他光憑自己的力量是不能成功。現在我教你易容扮成他的模樣,你去幫他把未婚妻帶回來。』於是齊格弗里德就這樣做了。

︿「可是當貢特爾和布倫希爾德的婚禮結束時,齊格弗里德

恢復了記憶。

∧「布倫希爾德悲痛欲絕。

∧「特羅奈日的哈根爵爺，是貢特爾手下最大的諸侯，他是烏奧特和一個她在睡夢中相遇的精靈所生的兒子。

∧「哈根來到布倫希爾德的屋裡。聽她講

了那些不幸的遭遇後，他決定處死齊格弗里德。

「他趁齊格弗里德俯身去喝泉水的時候，從背後猛擊齊格弗里德，頓時鮮血從齊格弗里德的傷口噴濺而出，濺滿哈根的衣服。

「齊格弗里德也把長矛刺進哈根的心臟。

哈根倉惶逃跑，鮮血灑在沿途花朵上。齊格弗里德死了。 ∧
「布倫希爾德得訊後，舉劍刺進自己胸膛。 ∧∧∧∧∧
「她倒在靠墊上對貢特爾說：『聽我說我最後的願望。∨∧
「『在原野上為齊格弗里德和我豎起一個巨大的柴堆。讓人
在柴堆上鋪一層浸滿人血的布和野蠻人的地毯。再讓人選四
個我的奴隸，兩個縛在齊格弗里德頭上，兩個縛在他腳下，

︽「『另外還要縛上四隻大隼。然後，您把齊格弗里德的長劍放在他和我中間，就可以舉行儀式了。』」

︽「克林希爾德占有齊格弗里德的財富後，馬上在貢特爾的王國裡召來許多外族正士。」

︽「她出手大方，把大量的金銀財富分給這些武士，哈根看在眼裡，擔心她是在網羅培

植自己的勢力。

「於是他跟弟弟串通，除掉了這個妹妹。

「哈根貢特爾趁家人不在之際，占據這批珍寶，在洛歇斯把它們投入萊茵河，心裡盤算日後再打撈起來享用。

「但是他的希望注定是要成泡影的。」

目錄

Philippe Godefroid

生於1954年。先後取得政治學和法律文憑，並學習過歷史學和德語語言學。

1973年起，以音樂記者身份參加籌建《Lyrica》雜誌，並脫穎而出成為法國最出色的華格納專家之一。

此後，他定期為《包廂歌劇》和《定音笛》撰稿，並為法國國家電台製作廣播節目。

同時，他開始從事歌劇導演工作。1986年發表《結構解剖遊戲》，闡述華格納的樂劇，由帕皮埃出版社出版。1983年起主管巴黎歌劇院。

華格納

世界終極的歌劇

原著＝Philippe Godefroid

譯者＝周克希

時報出版

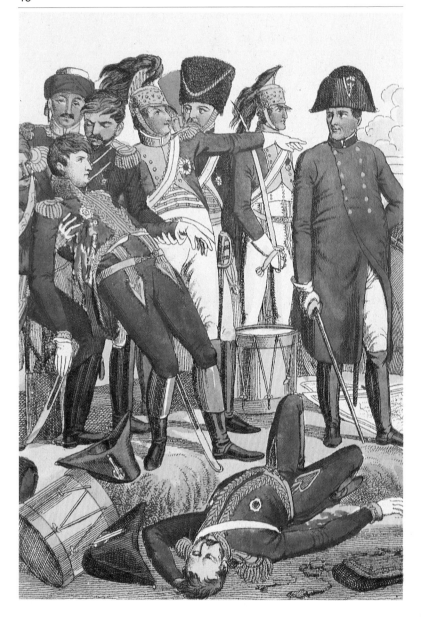

1813年 5 月22日，威廉‧里夏德‧華格納 (Willhelm Richard Wagner) 出生在萊比錫 (Leipzip)，在戶口登記冊上是家裡第九個孩子。父親弗里德利希‧華格納 是警署訴訟檔案保管員，業餘也當演員；母親約翰娜‧羅齊納‧帕茨 是魏瑪 (Weimar) 近郊一位肉店老闆的千金。

第一章

帶著心靈創傷的孩子

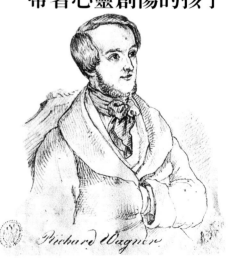

「至今為止，上帝總是用一隻手給人們寫詩的天賦，用另一隻手給人們音樂的天賦，但這些人隔得太遠，所以我們依然期盼著這樣一個人，他能將集兩種才藝於一身，既能為一部真正的歌劇撰寫腳本，又能為它譜寫音樂。」

讓-保羅，1813年於拜羅伊特 (Bayreuth)

Richard Wagner

華格納誕生在隆隆的炮火聲中，當時拿破崙大勢已去，但還想在萊比錫遏制盟軍的攻勢。戰火不久奪去了孩子父親的生命；弗里德利希感染上斑疹傷寒，1813年11月23日去世時年僅43歲。九個月過後，約翰娜再婚，孩子們的繼父是家中的世交老友蓋爾。1815年家裡又添了個女孩塞西爾，她是里夏德最喜歡的妹妹。蓋爾並非等閑之輩，他多才多藝，既是演員，又是劇作家和肖像畫家，歌也唱得很棒，他對里夏德影響很大。

華格納受家庭薰陶，得以展露藝術稟賦

華格納體質羸弱，卻生性好動、很不聽話。他極其敏感，想像力又非常豐富，因而跟繼父頗為投緣，跟幾個從事戲劇工作的哥哥、姐姐感情融洽。他跟母親的關係較微妙，童年時代依戀母親，後來一度厭惡至極，認為她是個「沒有尊嚴的老太婆」。但成年以後，他的母親卻又成為一個理想化的高尚女士。

華格納在他日後的樂劇主人公身上，都曾寄託自己對溫柔母親的嚮往，這種嚮往隨著當年具有排他性的母子兩人世界的消失而變得強烈起來，然而隨著這個世界的消失，又是要以一個更嚴重的錯誤作為代價的。

人們對約翰娜的出身知之甚少。他們說帕茨家族有撒克森-魏瑪大公國康斯坦丁親王的庇護。華格納任由謠言如此為家族紋徽上貼金，並非暴發戶式的虛榮，這種在家族譜系上的苦心孤詣，其實另有原因：原來華格納成人後，就對父親的家系有一種隱隱的恐懼……

我們沒有華格納父親的肖像。至於繼父路德維希·蓋爾，是歌劇《魔彈射手》作者韋伯的好友，這部充滿浪漫色彩的歌劇激發起里夏德豐富的想像。

蓋爾是華格納的生父嗎？華格納畢生疑心自己帶有猶太血統

「親愛的母親，我對你的感情深之又深，所以我要用對情人那般溫柔的筆調來給你寫信。」

華格納
1835年

蓋爾是個猶太教徒，而華格納終其一生一直是個排猶主義者。在那個時代持這種立場的人絕非特別，更無需羞愧，而且不一定只有德國人。但這種立場並不妨礙華格納為一大批猶太血統的知名人士和藝術家引薦摯友、同道或合作者。他寫的抨擊猶太人的文章，透露了他思想越來越激進的消息 (尤其在他去世後)，雖然他本人從未明確說過，但他的直系後嗣對此是確信無疑。總之，我們更能明瞭，自從他母親的行為舉止加重他的疑慮後，他何以一心一意要找出一個血統無可指摘的先人來。

我們也更明白為什麼他的劇作總帶有這麼個父親的痕跡，這個做父親的儘管對兒子的問題避而不答，卻擺脫不了猶太人的可悲形象，而這又正是華格納避之唯恐不及的形象。以華格納那種德國式的羅曼蒂克氣質，他

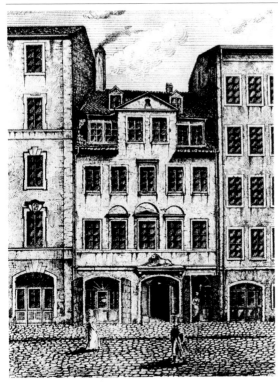

從1810年年起，萊比錫創辦了一所「學校」，先後薈萃了「純粹」音樂的精英孟德爾頌、舒曼以及布拉姆斯。而李斯特和華格納，以及稍後的白遼士甚至勃魯克納，都隸屬於人們所說的魏瑪學院，這個學院主張音樂是歌劇、史詩和理念的載體。

眼中的整個世界，無非就是他個人形象的一種反映，因而在他筆下，普天下的人都由於母親當初的過錯而帶有某個污點；他劇作中的主角，都是像他一樣失去父親的孤兒，而他們後來都會有個神話中的高貴父親，來取代劇中那些平庸、可厭或冒名頂替的父親。對華格納而言，他對這個世界的判斷，在很大部分取決於他的個人體驗，而且留有童年生活深深的印記。

命運又給他一次打擊：1821年蓋爾也去世

從此以後，華格納就生活在姐妹的撫愛和母親神經質的宗教感情中，而他日後的宗教感情，想必也是這種

巴哈去世將近有六十三年了，但仍湮沒在某種忘卻之中。如同許多時代的大師一樣，魏因利希（圖左，右邊是米勒）儘管讚賞巴哈，卻不能真正地闡釋他，而寧可把自己的教學建構在具有貝多芬風格又更新的形式上。整個十九世紀德國對貝多芬所表現出來的尊崇，其中人格力量的因素多過嚴格意義上的音樂因素。

感情的迴響。他漸漸成長，卻始終沒有受過正規教育，除了夢想一夜成名，並無其他野心。這個不聲不響的少年，看書時卻如饑似渴；萊比錫音樂會上演奏的馬施訥、貝多芬、韋伯的作品更教他激動不已。

他決定當音樂家，而且不止於此；同時還要當詩人、劇作家、導演和樂團指揮

想要當全能的作者？那就當歌劇的作者吧，既然這種藝術樣式有可能將一切藝術表現融於一爐。可是這僅僅是一個決定，談不上是志願：說到音樂家和作家，華格納並不像莫札特那樣受過嚴格、完美的訓練，他既不是音樂神童，也不是演奏高手。他經常不去上學；反而是流連在小酒館或賭場裡……至於音樂理論，他除了向萊比錫音樂廳管弦樂團的小提琴手米勒學習，還向聖托馬斯教堂合唱團的音樂指導魏因利希學過——擔任後者職位當年可是約翰-塞巴斯提安‧巴哈的。

阿道夫‧華格納是作家、神學家，據說歌德對他甚為推崇。里夏德從這位伯父的自傳中記取了許多引起心靈震撼的段落。

向來只在別人身上尋找強調自我理由的華格納，按自己的方式投身於貝多芬的大纛之下

讓我們來聽聽他怎樣假想與這位古典大師對話的吧。說話者是貝多芬。話中提到的：正是華格納，沒錯！

「要是我真正按直覺來寫一部總譜，沒有人會願意聽它。因為其中既沒有小詠嘆調，又沒有二重唱，更沒有今天別人譜寫一部歌劇要用的種種技巧。我寫出來的東西，不僅聽眾不愛聽，演員也不愛唱。他們只知道欣賞那些華而不實、徒有其表的所謂音樂。一個人譜寫的作品，若能當得起「詩劇」這個名稱，會被他們看作一個瘋子，而且，如果他拿它公諸於眾，放在那些辯論家眼前，那他就變成了瘋子。」

對於一位生平只寫了一部歌劇《菲岱里奧》的作曲家來說，這已然是華格納所能期待的最好鼓勵了。對貝多芬，華格納首先就忘不了他的樂隊。這一點很重要，原因不僅僅是音樂方面的。在所有歐洲人的眼裡，一個德國作曲家首先就是寫交響樂和器樂曲的作曲家。

如果說在德國歌劇作家中，華格納是第一位作品得以在世界各地經常演出——莫札特或韋伯在這一領域中的聲譽，長期以來一直是有地域性的——大部分要歸功於樂譜所提供的令人震撼的樂團效果，這樣的樂譜，體現了交響樂的精髓。

華格納很愛他的異父姊妹塞西爾，她後來嫁給書店老闆阿弗納里烏斯，定居巴黎。

華格納鑽研鋼琴和交響樂，開始創作《婚禮》

這第一部歌劇脫稿於1832年。從中可以想見小華格納在家裡和姐妹一起演出帶血腥味情節的木偶劇。劇中充滿了從蒂克、施萊格爾、莎士比亞以及霍夫曼（《婚禮》即取材自他的作品）那兒借鑒來的狂亂激盪和鬼魂出現的場景，讓人想起古代希臘、羅馬神話題材的悲劇。童年時代不知疲倦、亂看一氣的閱讀習慣，長大後依然保持著。不過他姐姐羅莎莉總愛開玩笑地規勸他：我們這位少年天才受了奚落，倒會把寫了一半的樂譜整理一番。

左頁右上方是白遼士的肖像。他也很推崇韋伯，但他和華格納一樣，都是與傳統決裂的音樂家。他與華格納相識時，已寫有多部重要作品，其中包括《幻想交響曲》和《羅密歐與茱麗葉》。白遼士始終沒寫過歌劇，所以後來當華格納在這一點上比年歲較長的白遼士占上風時，兩人的關係變得緊張起來。

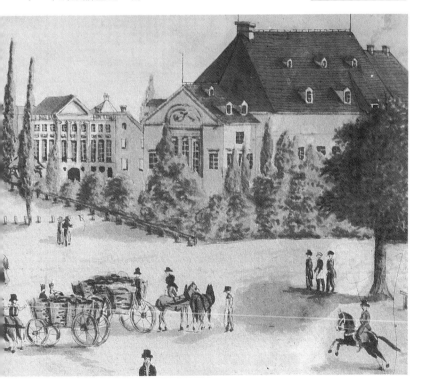

19歲那年，華格納決定自己寫腳本，日後持之以恆，成為歌劇革新的先驅

寫完《婚禮》後一年他根據戈齊的作品著手譜寫《仙女》，他把這部歌劇送交各劇院，但都被退了回來。直到他去世後，這部戲才於1888年在慕尼黑首演。之後，也不曾再有過像樣的重演機會。說實話，這是部平庸之作。他念念不忘「舞臺場景」，包括模仿韋伯《魔射射手》中狼谷場景，而旋律和節奏也無新意，劇中人物一味擺著自命不凡的英雄氣概，自管自朗誦不停，跟演奏僅有些許斷句的樂團配合得很差。

下一部歌劇《愛情的禁令》寫於1836年，深受青年德意志運動理論影響

華格納與這一運動的領導人之一勞貝過從甚密。青年德意志運動成員的作品遭到查禁，「因為它們無端攻擊天主教，破壞社會秩序，目無法紀。道德敗壞」；這一運動的成員自稱是無國籍的歐洲人，主張把傷感的浪漫主義拋到一邊去，聲稱自由、美、享樂是醫治守舊虛偽痼疾的三帖藥方。在《愛情的禁令》中可以感覺到作曲家學自奧柏、貝里尼的歌劇，技巧變得圓熟；但後來華格納卻一再認為這部歌劇趣味低下。不論如何，從這部歌劇中實在難以找到他對韋伯和貝多芬的讚羨，以及打算開始「寫德國歌劇」的決心。

　　華格納滿腔怨氣地寫道：「法國歌劇和義大利歌劇成功後，我們已在本國舞臺聲譽掃地，上演我們的歌劇成了一種乞求的恩典，《仙女》的上演一拖再

事實上，施羅德-黛夫琳娜並沒有如華格納所說的，在萊比錫演過貝多芬的歌劇。不過，對她入迷的華格納曾在一封信中寫道，他在這一天發現了生命的意義，假如將來有一天她聽到們稱頌華格納是最優秀的音樂家之一，那麼她應當記起，正是她激發了他的使命感。當時他才16歲……。

拖。我聽了施羅德-黛夫琳娜在貝里尼的《羅密歐與茱麗葉》中的演唱。一部毫無價值的音樂作品，居然讓人留下如此美妙的印象。我開始懷疑自己的原則是否能成功。我向來認為貝里尼無多少可取之處，然而他用於創作的音樂素材，卻彷彿向我展現了一種令人激動、嚮往的生活，其中愜意的況味，跟我們的辛苦、艱澀是不能同日而語的，懷著這種艱澀感，我們德國人恐怕也只能寫寫痛苦動盪的生活。」

勞貝很早就對華格納有過影響。他是青年德意志運動的理論奠基人，對華格納大為鼓勵，但不久就因對華格納選擇的美學原則感到失望而與之疏遠。青年德意志運動並不是一個綱領明確、組織嚴密的文學或革命運動。勞貝與華格納後來兩度關係惡化：一次是1861年在維也納兩人頗為尷尬地重逢時（當時勞貝負責皇家劇院），另一次是《紐倫堡的名歌手》首演時，勞貝對此劇冷諷熱嘲。不過，由於勞貝的影響，華格納接觸到了各種哲學和政治思潮，這對他日後的創作具有決定性的意義。

這番坦率的表白，表明了他的猶豫：身為一個德國人，如果《仙女》中的模仿無法給自己帶來榮耀，那麼是否應在時尚的「軛形門」前彎下腰來呢？華格納日後對自己這種一時的動搖自責不已。不過，從華格納在舒曼主編的《新音樂雜誌》上發表的文章中，可以看出他確實是在為創作一種能為全世界觀眾接受的民族歌劇，苦心孤詣地探索著自己的美學原則。

21歲的華格納被任命為貝特曼劇團的樂團指揮

他在劇團裡跟女演員米娜走得很近。她已經有一

個10歲的女兒，但對人說是她的妹妹。1836年，華格納不顧一切，與米娜結了婚。她在好些地方都明顯不忠，但華格納對她的種種托辭都不予追究。米娜也像華格納一樣地不安於現狀，而她的這種中產階級色彩濃厚的夢想，跟華格納對聲譽名望的渴求是大相逕庭的。對這個拜倒在她石榴裙下的年輕作曲家，她早就把他的稟性猜了個八九不離十。她見他花錢慷慨，即使再能掙錢也得虧空。她很快就想像得出，今後債主

米娜‧普拉納爾長得很美，玩弄追求者的感情是她的拿手好戲，不過她在表面上始終顯得端莊嫻雅，而且終其一生保持這種形象。對華格納這樣一個天才，即使她是真誠相待，以她的自身條件也決定了她無法對他有所助益。華格納很快就對她失去了熱情，但仍然供給她的一切需求，即使在他自己最拮据的時候也從未想過要跟她離異。日後華格納聲譽卓著，有人卻指責他拋棄米娜，這時米娜公開站出來向華格納表示了感激之情。

跟在後面的日子會是怎樣的滋味。她於是逃家，跟以前的相好重溫舊情。但她作了讓步。這種不堪與人言的關係，斷斷續續維持了三十年。

　　華格納把《愛情的禁令》加進了劇團的節目單；但只演了一場，演員就在後臺吵了起來，當晚把貝特曼劇團攪得天翻地覆，結果劇目又從海報上撤下來。

華格納四處奔走，渴望有一天出人頭地：他甚至指望《愛情的禁令》來為自己贏得名聲，這部歌劇在很多地方受莎士比亞《惡有惡報》的影響，應該說是一部模仿之作。

為了躲債，也為了找份穩定的工作，華格納流浪到里加

里加劇院及其建築風格，給華格納留下了難忘的印象，從日後的拜伊羅特音樂節劇院，可以看到那座劇院的影子。華格納在里加劇院開始譜寫《黎恩濟》，他還考慮過《幽靈船》的題材，但隨即他就被解雇了。於是他又再度風塵僕僕，前往法國首都。在海上經歷的驚濤駭浪，使《幽靈船》有了雛形……

1839年華格納到達巴黎：這座神奇的城市，世界的都城，藝術家難以爲人接納的嘈雜混亂的巴別塔

這座輕浮而富庶的城市裡，多少懷著美夢而來的流浪漢和淘金者都未能如願。華格納也沒好些，他住在簡陋的居室，艱難度日。總是從街邊小飯館裡，出神地看著暴發戶過花天酒地的生活，有錢的小市民不事鋪張地待在自己的窩裡，他的岳父開了爿書舖，對他卻小氣得很。

圈內人士接見他時，都挺有誠意，作了不少承諾，像是邁耶貝爾寫過著名的《惡魔羅勃》；斯克里市，巴黎上演的重要歌劇，腳本即便非他親筆所寫，至少也有他的署名；阿貝內克，巴黎音樂學院音樂會協會創始人；迪蓬謝爾，史詩性的〈大歌劇〉指揮。這些人都足以改變一個年輕藝術家的生活，讓它變得更有詩意，他們的承諾激起華格納熱切的企望，可是到頭來所有希望都成了泡影。

米娜跟著他流亡，順從、無奈卻又一肚子火，她勇敢地承擔起家庭主婦的職責，照顧一家人吃飯，還得把自己有的跟一小群寄居巴黎的單身漢朋友共享。華格納也常上白遼士那兒去，這位作曲家也正急於讓人聽到他的作品呢，華格納還結識了海涅。

爲了生活，華格納什麼事都幹，他寫文章發表在《音樂報》或德國雜誌上，把歌劇改編成鋼琴曲，改編著名歌劇的樂曲，也做過抄譜員，還少不了四處求助，向朋友

在巴黎，華格納打算步邁耶貝爾後塵；因此他懇求邁耶貝爾的援手：「在我身上有一種奴隸的天性：尊貴的主人，買下我吧！」

和親戚去借錢。為了區區五百法郎，他甚至把《幽靈船》的構思出讓給腳本作家富歇和勒伏瓦爾，迪埃施馬上譜曲。幸好這部歌劇只演幾場，「船」就沉了。

我們驚訝華格納的行徑。在那個年代，歌劇作曲家差不多總是認定同一個腳本作家的作品，而且腳本作者和音樂家之間的聯繫，也遠不如今天這般密切。腳本提供的是情景，而不是主題，歌劇受歡迎，主要靠高明的配器手法和作曲家的「唱段」。《幽靈船》那樁事，後來雙方作了妥協，那個慣用的法文劇名《幽靈船》總算留給了華格納的作品，這個劇名只對法國人來說，自然要比從德文翻譯過來的《漂泊的荷蘭人》來得更親切些。

《黎恩濟》在德雷斯頓的撒克森宮廷劇院演出

華格納一鼓作氣，1841寫完《漂泊的荷蘭人》，滿心希望也能一炮而紅。同時，他大量閱讀，並靠文獻學家萊爾的幫助，得知有關唐懷瑟和羅恩格林的傳說，並且熟悉了霍亨斯托芬王朝的歷史。萊茵河那頭來了回音，華格納興沖沖地打點行裝準備回歸故國。華格納並非空手而歸，他帶回重新煥發出來的對祖國的眷戀之情。他在黑暗中聽到和依稀看到的那一切，都被他珍藏起來：在抄寫和改編邁耶貝爾、阿萊維、奧柏、羅西尼乃至布瓦爾迪厄歌劇作品同時，他領悟到自己的使命。他明白觀眾感興趣的是歷史史實的演繹，是

沟湧澎湃的激情，是你死我活的對抗，是演員陣容壯觀的場面，是樂團演奏扣人心弦的效果。

　　觀眾對中世紀充滿幻想色彩的傳說的迷戀，使華格納也受了感染。他意識到根據這些傳說創作的歌劇，加上大量按歷史真實精心設計製作的服裝、配飾，完全可以跟一部浮華的浪漫主義歌劇中，五光十色的舞臺效果一比高下。這種布景精巧的歌劇，華格納是終生難忘的，儘管這種風向在十年後就不時興了，但對華格納來說，無論在他1860年重返巴黎，還是興建拜羅伊特劇院之際，它們肯定是會浮現在他眼前的。此外，他還仔細研究了發聲的類型—由此出發，他創立了「華格納唱法」。《黎恩濟》中已經用到了這種全新的唱法，而在《唐懷瑟》和《羅恩格林》中這種唱法逐漸定型。

新建的德雷斯頓皇家劇院，是當時德國最大、最時髦的劇院，這是建築師桑珀的傑作。桑珀後來成了華格納的好朋友，和他一起參加過1849年的動亂，負責修築街壘（！）。1864年，桑珀為《尼伯龍根的指環》的演出，專門設計了一座劇院，日後的拜羅伊特音樂節劇院，雖說是別人負責施工的，但設計完全是按照桑珀的構思。他的影響在拜羅伊特極為明顯，就連劇院的外觀也在在顯示了他的風格。

1842年10月20日，《黎恩濟，最後的護民官》

在德雷斯頓首演。

事先作曲家很擔心這部作品「長得嚇人（華格納語），結果卻出乎他意料之外，一連六小時，演員和觀眾都不肯停歇一下，演出空前成功。

「曙光露了出來，」華格納這樣寫道。

第二章

革命藝術家

在《黎恩濟》首演將近兩年之後，華格納還在暗自尋思，他何以能寫出一部「如此輝煌」的歌劇。

首先當然歸功於演員，男高音蒂沙舍克和當時大名鼎鼎的女高音施羅德-黛夫琳娜。白遼士說這位女高音天生有一種「女性的和諧」和優秀演員的氣質，儘管嗓音已非昔比，仍有光彩和魅力。

16ᵗᵉ Vorstellung im ersten Abonnement.

Königlich Sächsisches Hoftheater.

Donnerstag, den 20. October 1842.

Zum ersten Male:

Rienzi,

der Letzte der Tribunen.

Große tragische Oper in 5 Aufzügen von Richard Wagner.

其次是腳本，這個仍有「青年德意志連動風味」的腳本，敘述古羅馬護民宮黎恩濟受到民眾擁戴，他是怎樣對抗自大、不顧國家利益的貴族和教士，從攫取權力直至滅亡。他妹妹伊蕾娜和仇家——年輕貴族阿德里亞諾之間的愛情，對全劇而言，既必要也適當。最後，出色的布景裝飾也有一份功勞。

華格納從《黎恩濟》取材的利頓的小說中，找到了日後的主角典型

正如博菲斯描述的那樣，「一個犧牲者，一個宅心寬厚的人，他以為民眾把自己視為偉大傳統的維繫者，只消振臂一呼，就能從者如雲。一個把理想化的美夢寄託在群氓手裡的人，還兀自感到陶醉、終於葬身於石塊之下……〔一個〕被民眾的怠惰和因愛而生的恨，很有人情味的糅合所擊敗的賭罪者。」音樂上可謂差強人意：樂譜受巴黎作曲家的「斷奏」效果影響——這種效果，在作品中由於用得很有分寸，既取巧又不流俗，但若是連續使用，就有些像在喘息了。

要解釋這樣一種轟動性的成功，也許應該回顧一下地方上芭蕾演出的成功，對當時喜歡「嬌小的舞蹈女演員」的觀眾而言，芭蕾已成了一場晚會的押寶。

但不管如何，華格納當時未滿三十，欠了一屁股債，又滿心指望能出人頭地，這次成功對他來說，畢竟是一次豐碩的收穫，不僅保證下部歌劇的上演，也為今後開拓了前景。

華格納寫完《幽靈船》，於1843年1月2日在德雷斯頓首演，施羅德-黛夫琳娜參加演出

即使這部作品跟《黎恩濟》截然不同，演出還是獲得了成功。而華格納很清楚，那就是《幽靈船》自有其不同於《黎恩濟》的道理。

按照那個時代的欣賞習慣，這部歌劇不夠流暢——音樂上尤其如

《黎恩濟》的舞台效果很強烈——英雄落難的朱庇特神殿的那場大火——格鬥、銅管樂、遊行隊列，舞台上充斥著陰謀、誓言、祈神和詛咒，何況還有那麼些羅馬人的服飾，從頑童到貴族，從士兵到城裡的市民，——顯現在行將衰落的帝國背景上——觀眾恍如置身在十四世紀。後來比洛說起這部作品：「這是邁耶貝爾最好的歌劇。」華格納確實可以說是《胡格諾教徒》作者的「學生」，不過那一位倒是該對巴黎人的失望負責的。

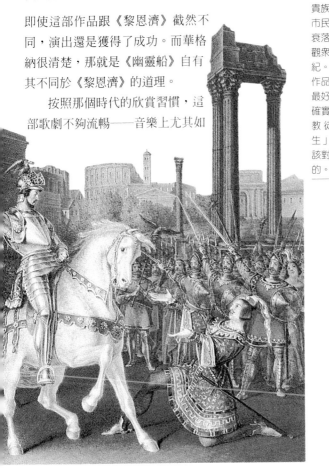

此。《幽靈船》的主旋律不很豐滿，進行得卻很快；作曲家要求達到的效果，使配器手法顯得特別簡潔，銅管樂器竭力營造出力量的震顫和懼怕的瑟縮效果。

　　整部歌劇的結構也不很靈巧：冗長的第二場中，按當時慣例安排的種種場景和人物之間，不時會閃現一些輝煌的段落，但它們之間缺乏一種巧妙的聯繫。第三場臨近末了匆匆推向結局，其中一大堆情節，把聽眾的感覺和寓意都給搞混了。

憑著天才的直覺，華格納找到樂劇創作之路

　　通常，一部歌劇總是由一段段樂譜拼接而成的，如獨唱、二重唱、齊唱、合唱；它們或多或少又跟朗誦性的對白和歌唱性的宣敘調聯繫在一起。華格納保留了這一框架，但是在《幽靈船》中人們會驚奇地發現一種結構緊密、和諧一致的全新概念，它明顯表現在幕間曲的取消。而且，雖然人物仍保留了抒情的傳統，但在他們的行為動機與相互關係中，已經醞釀著即將誕生的偉大樂劇主題：抹去時間和空間、夢想和現實的界限，靈魂的預定歸宿，

勞貝評論說《幽靈船》「耽於幻想，蒼白無力，退守於內心世界」，無法看作對政治形勢進行的闡述。他還不無道理地指責華格納想要「在統一的美學原則中為自己爭得一席之地，」而背叛了民族的藝術專業。但對這種觀點持不同意見的也確有人在，就在首演當晚，有位照華格納的說法「很憂鬱的人」，第一個走上前來向他說他「剛才拯救了德國歌劇」。

生的恐懼，社會對個人的壓力，及個人與他人悲劇性聯繫，怎樣使自己成爲代人受過的犧牲者……其他一些成分來世的祈福、惡運與不幸、繪製的圖畫和講述的故事的神奇魔力，都是一般浪漫作品中習以爲常的。然而，那些滿心想來看一部像《魔彈射手》那樣描寫幽靈歌劇的觀眾，想必大失所望。這部歌劇的特點，在於它是靠一種全然不同的焦慮不安來形成張力，情節具形而上學的意義，這是第一次在歌劇舞臺上，展現贖罪意志與種種欲念的邪惡力量的較量。

可是，沒人想到來欣賞這種「音調的突變」的觀眾，恰恰是剛爲《黎恩濟》喝過彩的觀眾。當他們得知這回上演的新歌劇什麼新鮮玩意兒也沒有，布景是以前用過的，又無新意，他們驚愕之餘的失望，是不難想見的。這也正是這部歌劇當時未能成爲保留劇目的原因所在。

《幽靈船》寫下一個進步：樂團的作用更獨立、更鮮明了

華格納以前就 (在他的評論阿萊維的文章〈瞻仰貝多芬〉裡) 闡述過樂團的新使命「表現深不可測的人性」，即它的作用不再只是爲歌者伴奏、爲舞臺調度營造氣氛。華格納要實現這一恢宏的目標，手頭的工具還太簡陋，但由此誕生的不僅是華格納體系，整個德國音樂在吸納百川後，終於找到可以注入的大海。

為　韋伯在德雷斯頓宮廷的繼任者，華格納只做些他感興趣的音樂工作，此外則對強調個人的價值頗爲敏感。

　　重任在身的年輕作曲家，似乎還沒有完全做好這樣的準備。一個月後，王室任命華格納為撒克森皇家劇院樂團指揮，他繼韋伯擔任的這一職位，一般認為為德國歌劇執牛耳者，肩負崛起民族主義使命，而對這位「魏瑪傳人」尤其如此。擢升如此之快，難免招來妒忌和中傷——何況華格納以為身為藝術家，就應該跟親王平起平坐的。他曾聲稱，世人期待他「將此間的音樂生活進行一次真正的藝術重組」，對華格納來說，這一改革必然與發掘人性是並存的。

漂泊的荷蘭人的傳說故事，經華格納重寫後，突出了一個漂泊的水手由於一位姑娘的忠貞而得到救贖的主題，華格納曾在海涅的《回憶錄》中讀到過這一題材。

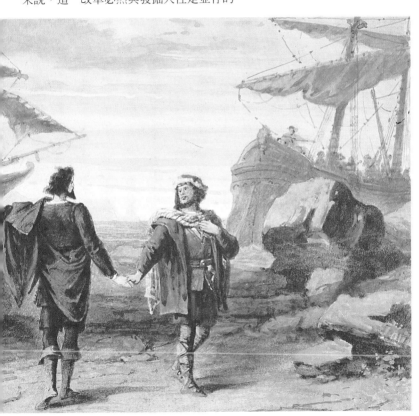

身為樂團指揮的華格納聲譽卓著，尤其在成功演繹了貝多芬的交響樂後

他經多方努力將韋伯骨灰從英國運回。雖然在一般人眼中這只是他藝術家的率性而已，但也口碑頗佳。骨灰運抵德國後，華格納發表了一篇著名的演說，頌揚了德國藝術，同時也……把自己置身於德國藝術的最前列。

DEUTSCHE RECHTS ALTERTHÜMER

VON JACOB GRIMM.

GÖTTINGEN,
IN DER DIETERICHSCHEN BUCHHANDLUNG
1828.

　　這種扎根於民族的意識，也表現在他的閱讀書目中。這個時期，他開始為自己精心準備一個圖書館，大量收藏德國古代典籍和中世紀文學作品，有格林的《德國神話》（包括齊格弗里德的冒險故事），還有以特里斯坦和羅恩格林為主人公的史詩；從格維努斯的《德國文學史》中，華格納熟悉了紐倫堡的名歌手和薩克斯；他還讀了埃申巴赫的小說，包括《帕西法爾》。不妨說，此時他已掌握了日後去世前他所要寫作的題材。不久以後，他為了《名歌手》散文體腳本，將種種細節都寫得很詳細。同時，他開始創作《羅恩格林》……

然而先完成的卻是從1842年就開了頭的《唐懷瑟與瓦特堡歌手的比賽》

這部歌劇的名稱不久就刪節為《唐懷瑟》，總譜於一八四五年四月完成，全劇於同年10月19日在德雷斯頓首演。演員陣容中包括男高音蒂沙舍克和女高音施羅德-黛夫琳娜。首演並不成功，但這一次的原因主要不在於美學範疇的分野。華格納面對的是因忌妒他的職位而聯手的一幫人，他站在天主教立場在雜誌評論上寫的抨擊性文章，也讓他直接付出了代價。

　　華格納不顧樂團和輿論界的一致反對，決定把貝多芬的《第九交響曲》安排在音樂會季節的曲目單上，這一來，事態更擴大了。貝多芬的這部作品，歷來被認為是無法上演的曲目，在華格納之前的幾位德國音樂大師都嘗試過，但都以失敗告終。然而這一次，華格納卻取得了輝煌的成功，權威的音樂評論家漢斯利克予以肯定，輿論界一時好評如潮。

　　樂團指揮華格納所表現出來的天才，使他的對手不戰自敗，《唐懷瑟》重新上演並取得成功。

音樂評論家愛德華‧漢斯利克先為華格納所吸引，而後挺身出來反對一個為此遠離學院派的音樂體系。華格納及其朋友嘲笑他是個落伍的、迂腐的、愛嘮叨的家伙；他們忘了他的正直、他的教養，以及他為捍衛威爾第和布拉姆斯所進行過的奮鬥：在他們眼裡，他成了敵對的輿論界象徵。

　　就作品本身而言，這部新歌劇比起《幽靈船》是一種倒退。在《唐懷瑟》中，結構的不平衡在形式上更為明顯，這表明作者執意後退向浪漫主義歌劇創作手法看齊——但是創作一部令全場觀眾聽得如痴如醉的旋律，並非華格納所長——布景一如《幽靈船》，但淡化了濃重的戲劇色彩。

　　此外，對觀眾來說，情節交代得也不夠清楚。從劇名推想，觀眾以為將會看到再現歷史的「古代」場景、維納斯山的仙女，以及……歌手之間的一場著名較量。然而，這一切都沒有出現。整個劇情又一次圍繞玄學的命題展開。這部作品勉強才列入了劇院保留劇目，不過華格納並不怎麼在意，因為他立即就著手創作《羅恩格林》。而有關齊格弗里德的一系列傳說，則在他的閱讀中占據了越來越重要的位置。

華格納的職業處境並不很如意，不過他結識了一些當時最出色的藝術家

李斯特也在這些著名人物之列，但他當時在一般人眼裡並不是作曲家，而是個出入上流社會、演奏技藝出眾的鋼琴家。他成了華格納的好朋友和最熱忱的支持者。而華格納與音樂家舒曼（相當矜持）和孟德爾頌（處於敵對立場，況且又是猶太人）的關係，則表明了兩種美學體系的對立。

　　可是華格納負著債。他的藝術改革主張，如同他日漸增加的債務一樣，讓人不由得心想，此人只怕是越來越可疑，越來越生活在社會邊緣，越來越不可靠了。就在他處境尷尬之際，社會主義思想噴薄而出——馬克思發表了《共產黨宣言》，奏響了1848—1849年一系列「事件」的序曲。

Richard Wagner.

華格納站在醞釀中的革命前列

讓我們來看一下他在其中所做的工作。他署名的文章、發表的演說，都足以證明他對危機的根源分析失誤。華格納之所以成為「革命者」，首先是由於職業

的緣故：他對德國浪漫主義藝術生存其間的環境感到憤慨一個作曲家的意願往往得不到尊重的環境。他深感自己的改革努力面對人為的障礙，顯得那麼軟弱無力，於是他指責「當今的政治、社會環境」是這種墮落的罪魁禍首。

他在給科薩克的一封信中定了調子，審慎地表明了自己的意圖：「革命！必須奠定講究實際的基礎！關於歌劇院，這是普魯士國王合情合理的唯一決定，這樣一來，問題就都迎刃而解了。」由此不難理解，華格納何以會那麼快就回到原地，為反動勢力來：他送交內閣大臣的呈文，僅僅為了請求讓他在歌劇院擁有全權……

不過，在當時要看透華格納的思想，也真要有些聰明才行

在一場思想激進的動亂中，出於妒忌或報復的種種表演都是可能的，而華格納似乎只記住了些口號。德國正如奧地利，王公貴族們拱起背等待時機。華格納變得激奮起來。他接待了流亡的無政府主義者巴枯寧，此人落拓不羈和「粗俗」（華格納原話）舉止，使他吃驚又著迷。顯然，警方對他加強了監控。

華格納雖說出於一種亢奮狀態，但他還

華格納和巴枯寧都不喜歡對時局進行長篇累牘的煽動性評論。他倆終生都很看重彼此。

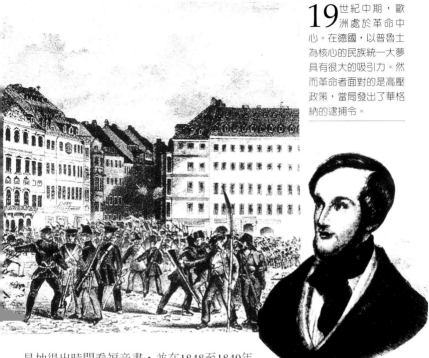

Richard Wagner
*ehemal. Kapellmeister und politischer Flüchtling
aus Dresden.*

19世紀中期，歐洲處於革命中心。在德國，以普魯士為核心的民族統一大夢具有很大的吸引力。然而革命者面對的是高壓政策，當局發出了華格納的逮捕令。

是抽得出時閒看福音書，並在1848至1849年間接連寫出了歌劇本《拿撒勒的耶穌》和《紅鬍子腓特烈一世》——這位君王之於日耳曼人，好比亞瑟王之於凱爾特人，是一個統一王國的象徵。尤其值得一提的是，他爲了一篇《尼伯龍根的傳說》的專著，很快寫成名爲《齊格弗里德之死》的歌劇腳本。

1849年4月30日，事態急遽惡化。王公貴族的反動勢力占了上風，許多革命者四散躲避或流亡國外。群眾湧上街頭構築街壘。華格納到處奔走，無處藏身，只得趁夜色與巴枯寧一起倉促出逃。幾小時過後，動亂被徹底粉碎。

Die Nr. 140 der „Leipziger Zeitung" vom 20. Mai 1849 brachte folgenden Original-

Steckbrief.

Der unten etwas näher bezeichnete Königl. Capellmeister

Richard Wagner von hier ist wegen wesentlicher Theilnahme an der in hiesiger Stadt stattgefundenen aufrührerischen Bewegung zur Untersuchung zu ziehen, zur Zeit aber nicht zu erlangen gewesen. Es werden daher alle Polizeibehörden auf denselben aufmerksam gemacht und ersucht, Wagnern im Betretungsfalle zu verhaften und davon uns schleunigst Nachricht zu ertheilen.

Dresden, den 16. Mai 1849.

Die Stadt-Polizei-Deputation.

von Oppell.

Wagner ist 37—38 Jahre alt, mittler Statur, hat braunes Haar und trägt eine Brille.

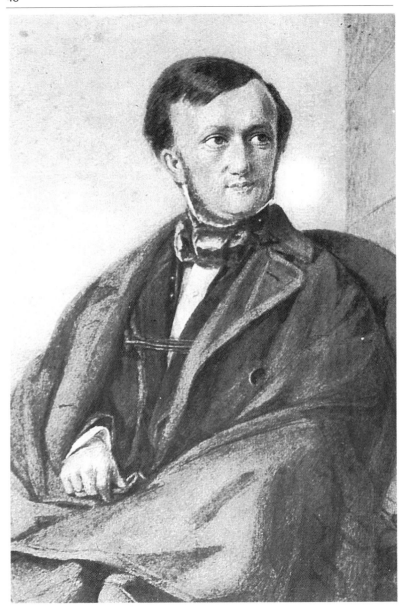

華格納的追捕令發出後，他只得逃往國外，
靠李斯特的資助在蘇黎世住下。
他已經沒有退路。
在瑞士有一群流亡者，
他不想像他們那樣陷於絕望。
但年近四十，他仍未開始真正的事業，
一切都待重新努力。

第三章

黑暗中的天使

「然而，這個小集團的中堅人物華格納依然昂立著，聲稱絕不向命運屈服。」

格倫茨博特
1849年

首要的問題是求生存。李斯特 **Kunstwerk der Zukunft.** 是位慷慨的朋友，但在波爾多邂逅有錢情婦洛索的青睞更讓他著迷。他跟米娜緣分已盡。於是這位流亡音樂家決意接受邀請在蘇黎世定期指揮交響樂或歌劇演出。他作為樂團指揮的聲望，不僅讓他有了這份工作，而且為他召來了第一位學生。

比洛20歲時離開顯赫的貴族家庭，投身他心儀的華格納門下，從此走上音樂之路

比洛日後不僅成了當代首屈 **Die Kunst und die Revolution.** 一指的鋼琴家，而且堪稱「現代」樂團指揮的第一人，他對貝多芬和布拉姆斯的詮釋都具劃時代意義。

　　在這段顛沛時期後，華格納感到需要靜下心來好好思索一番。在德雷斯頓業已潰決的那股激流，得把它朝一個方向疏引才是，有不少東西得想想清楚，重新界定，找到表現的手段。失敗、倒運、不被人理解，也得找一下原因究竟何在。

華格納在這段時期寫了為數可觀的理論文章，構築一個融合美學思想、政治理念、道德規範於一爐的體系

他花了將近兩年時間，撰寫這一系列文章。隨後，他就想把自己的理論付諸實踐，創作一部可以作為這一理論的範本作品。

　　這部作品，不同於他手頭的那些題材，既不是他寫過一陣的《阿喀琉斯》和《鐵匠維朗》，也不是《齊格弗里德之死》，因為他覺得它的規模還不夠。1850年8月28日《羅恩格林》在魏瑪

《歌劇與戲劇》是華格納所寫的最重要的理論文章。他在文章中重新界定了音樂與詩歌之間的關係，肯定神話題材至上的觀點，並為主導動機奠定了理論基礎。比洛是最先看到這篇文章的讀者之一。

首演，擔任樂團指揮的李斯特因支持這部「鬧哄哄、趣味低下」的歌劇而橫遭指責。

然而，《羅恩格林》大獲成功，為華格納贏得了聲譽

成功的原因並不複雜。全劇的情節脈絡，與類似舞臺清唱劇、帶合唱團的大型歌劇格局相得益彰，而且這一回舞臺置景雖說略顯莊重，但看上去很華貴。情節的來龍去脈也交代得比較清楚，易於被傳統歌劇的觀眾接受。

　　跟《幽靈船》相仿，第一幕是圍繞一個強有力的樂思展開，那就是通靈者的女主角祈求、召喚一位超自然的英雄的神祕現身。開始幾場先是一個疑問：他會來嗎？接著是第二個疑問：他是誰？他來了還會走嗎？第二幕充滿著戲劇張力，對陌生人來歷的懷疑，先是在主要人物，而後漸次在每個人心頭滋生蔓延。到了第三幕，所有的線索交匯在一起，又一一化解：女主角透過那段二重唱，提出那個禁忌的問題，於是終曲照例加快節奏，情節交疊展開。

　　就聲樂而言，出色的對稱結構，可以說水到渠成：由一個男低音以及男女主角的男女高音所構成的典雅音型，與一個男中音和一個女中音構成的「邪惡」音型交相呼應，而且在中音區作了富有激情的發

Neue Zeitschrift für Musik.

18 50年，萊比錫的《音樂雜誌》上刊載了〈音樂中的猶太精神〉。華格納在這篇文章中把他與邁耶貝爾和孟德爾頌（他們是現今的音樂家，反對他的「未來音樂」）、音樂評論家、巴黎、高利貸者、蓋爾、海涅之間錯綜複雜的淵源作了一個了結。這篇長文引起了華格納友人的驚愕和激動，為誹謗中傷他的人提供了一個用之不竭的口實，對它的作者的種族主義意識形態則起了恢復滋生的作用。

揮。跟同時代的威爾第一樣，華格納對新穎的戲劇題材所需要的聲樂類型很感興趣。法國大歌劇的模式、韋伯的創新，以及華格納所讚賞的歌劇演員們的範例，都為各個聲部的音域運用提供了基礎。但是，華格納對應用音型的運用，比前人又更進了一步。

這種新的音樂語言，他正逐漸運用自如，而且想好好施展一番，所缺的是與之相稱的題材

華格納儘管對《羅恩格林》曾抱有期望，但正如他本人所說，這部歌劇仍然帶有過多「歷史風格的俗套」，而現在華格納想要「完全擺脫沿用至今的歌劇形式」，轉向神話和傳說。

當然，《羅恩格林》已經採用了神話類型的史詩，把傳說故事與歷史事實融為一體，旨在向觀眾呈現一種過去的情景，它可以豐富觀眾對現實的思考，並為「適合德意志永恆社會準則的」靈魂得救理念廓清道路。但是華格納還想揭露他所看到的衰頹根源，他認為自己正是第一個犧牲品。

華格納心裡很清楚，不論是寫於1849年的《齊格弗里德之死》也好，或是1852年6月完成的《青年齊格弗里德》也好，對邪惡的根源都描寫得不夠透澈，他決意寫一部「帶有一個序劇的四聯劇」，並開始創作《萊茵的黃金》和《女武神》的戲劇文本。這時他已能昂然聲稱：「通過我的新觀念，我

《羅恩格林》演出時，從樂池傳來的樂聲，由於新穎的樂器組合，產生了一種古色古香、音響和諧的效果。樂團的無所不在，尤其因主導動機起了一種根藥的作用，有史以來第一次把總譜的各個段落很好地串連了起來，這種連貫性不僅使劇中人物顯得更有血有肉，──即使發聲還有欠柔韌，即使還需系統性地求助於看似「情景音樂」的樂團形象。就這樣，樂池以其驚心動魄的現實精神，與本質上屬於精神範疇的劇情展開達到了一種平衡。

將全然擺脫時下的戲劇和當前的輿論，我斬釘截鐵、義無反顧地與徒有形式的『現在』決裂。」

《尼伯龍根的指環》創作計畫剛誕生，作曲家就已在醞釀怎樣組織音樂節首演了

華格納埋頭進行創作，透過李斯特的斡旋，華格納獲准返回德國，那兒有好些劇院要求上演《唐懷瑟》。魏瑪宮廷卻很固執，因為新聞界隔一段時間就會對流亡中的華格納開火，批評他的理論文章。可是，妙就妙在報界越是攻訐華格納，民眾對華格納作品就越感到好奇，甚至連巴黎的觀眾也對《唐懷瑟》大感興趣。

　　1852年底，華格納完成了《指環》的腳本，這是由序劇《萊茵的黃金》和所謂「三日劇」的另三部樂劇《女武神》、《青年齊格弗里德》、《齊格弗里德之死》組成的一部大型樂劇──後兩部的標題直到1856年才改名為《齊格弗里德》和《眾神的黃昏》，翌年 2 月，華格納面對一批顯貴的聽眾朗讀了自己的作品。

《羅恩格林》序曲以一組先是漸增而後遞減的樂器所形成的一個主題為主幹。各種樂器的切入與淡出都典型地體現了華格納首創的時值關係：每組樂器的音響彷彿都是從先前那組樂器的音響中生成的，整個樂波形成一種獨特的音色，它從起初的那個音色出發，但又匯聚了其他種種音色在內。這一主題就是聖杯主題，亦即「宇宙的起源與結果」，在序曲中描寫了耶穌的降生與升天。這個序曲是一種玄學背景上的歌劇「華彩樂章」。

「這部作品使我第一次有了自信心，因為過去還沒人知道我的存在呢。要不是它，親愛的弗朗茲‧李斯特，您也許永遠也聽不到我的一個音符。」

　　　華格納，1876年
　　《尼伯龍根的指環》
　　　　首輪演出之後

靠著韋森東克贊助，華格納在蘇黎世開了三場個人作品專題音樂會：結果大獲成功

韋森東克這位慷慨解囊的商人，是華格納在幾個月前結識的朋友。韋森東克的妻子瑪蒂爾德才23歲，她也跟丈夫一樣，對這位音樂家兼指揮的天分不勝仰慕。

華格納平生第一次嘗到了不再窮困的滋味。韋森東克冷靜地分析了資助這位天才作曲家會帶來的進益，決定解囊相助。於是華格納得以四處旅遊，重新又有了一個朋友圈子：詩人黑爾韋格、音樂家李斯特及其情人維特根斯坦公主、建築師桑珀、梅桑伯格、維勒、開勒……與此同時，他在一個舒適的環境裡為《萊茵的黃金》和《女武神》譜曲。

然而他卻在1854年8月9日中斷《指環》的創作，把齊格弗里德丟在森林裡，轉寫一個新的劇本《特里斯當與伊索爾德》。這是怎麼回事？

1854年是華格納重要的一年，原因不止一個……

首先，韋森東克替他還清了債。不過，條件有些嚴苛。這不是無償資助，而是買下作曲家日後版權所得的預付款：《指環》將來有一天上演時，收益得歸這位資助者！

其次，華格納在十月裡讀到當時在德國聲譽鵲起的哲學家叔本華的著作。看了《作為意志和表象的世界》以後，華格納簡直驚呆了。他發現自己苦苦思索，尤其是《指環》所體現的那種哲學思考，叔本華已經寫在他

韋森東克寫道：「華格納是這樣一種人，他骨子裡是藝術家，能賦予藝術永恆的魅力。但是有一件事是確定無疑的：你不能把錢放進他的手裡。」

的著作中。此後，華格納曾向友人表示，他衷心服膺「叔本華的哲學」。

　　最後，不期而至的田園牧歌式愛情，把他和瑪蒂爾德連結在一起。這位敏感、溫柔而有教養的女性，把自己的靈魂獻給了愛人。無所羈絆的華格納心醉神迷，也向她表白眞情，她後來提到兩人關係時說，他表白這是他的「初戀」。當時的處境非常特別：兩對夫婦比鄰而居──米娜也在那兒，華格納和瑪蒂爾德天天見面，交換紙條……這事傳遍整座城裡，做丈夫的奧托也不是瞎子。然而表面上的和睦仍維持了很長一段時期，至少在1857年以前，瑪蒂爾德依然扮演看一個有產者的妻子角色──以前是如此。

「在一年前，當我寫了《特里斯當》並把它獻給她之後，我們之間從未表白過的愛情，終於無法抑制地迸發了出來。我第一次看見她慌了神，她對我說，她只有去死這一條路了。」

華格納
寫給姐姐克萊爾的信
1858年8月

華格納在創作《齊格弗里德》之時，構思了《特里斯當與伊索爾德》的雛形，其中帕西法爾出現在第三幕

最後他放棄了把兩部史詩組合在一起的嘗試，著手寫作《帕西法爾》的腳本——臺詞暫且直接取自埃申巴赫的小說。然後，到了夏季，他放下《指環》，一心寫作《特里斯當與伊索爾德》。腳本寫成後，8月1日趁比洛和妻子柯西瑪前來作客之際，華格納在他的新別墅「幽舍」裡朗讀了腳本。這座別墅隔著一個小花園與韋森東克夫婦的住宅遙遙相望。柯西瑪

「然而，由於我有生以來從未真正嘗到過愛情的幸福，因此我願意在所有美麗的夢想之上豎起一座豐碑，它將隨著這愛情的自始至終而臻於完美。我在醞釀構思一部《特里斯當與伊索爾德》，這是相當簡單的音樂構思，但同時又是最充滿活力的構思。」

華格納
1854年12月16日
寫給李斯特的信

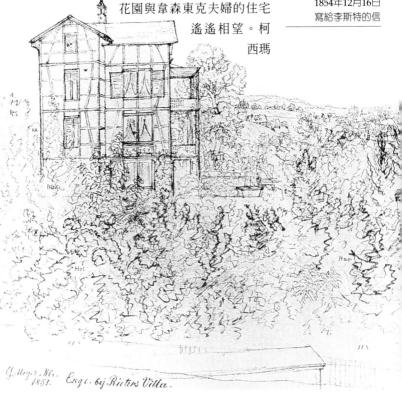

G. Meyer Mlr. 1851. Enge. bij Rieters Villa.

則是李斯特與阿古伯爵夫人的女兒。有關華格納的傳記作品中，都少不了三位女性，她們對他來說代表了過去 (米娜)、現在 (瑪蒂爾德) 和將來 (柯西瑪)。

華格納潛心作曲，爲瑪蒂爾德的五首詩譜了曲。這就是《韋森東克之歌》。

鄰居關係惡化了，米娜接獲一封信後鬧得不可開交

在華格納決定離開「幽舍」前，奧托和華格納各自疏遠了自己的妻子。華格納八月獨自去威尼斯寫《特里斯當與伊索爾德》，並把自己對瑪蒂爾德熱切的戀情寫進日記。

由於撒克森駐威尼斯公使的干預，華格納被威尼斯當局驅逐出境。幾經周折，終於得到赦免，並公開聲明願放棄往日的信念，以換取一種安定的生活，足以讓他寫出「不求外表轟動」的作品。

返回瑞士，1859年5月完成《特里斯當與伊索爾德》，再次靠韋森東克協助動身去巴黎——巴黎人急切期待《唐懷瑟》上演。幾場音樂會均獲成功，加上負有盛名的評論家加佩里尼出面捧場，華格納春風得意。

華格納周圍形成了一個小圈子，其成員不久便延及拿破崙三世的宮廷顯貴，奧地利公使夫人梅特涅被指定爲這位音樂大師的保護人。皇帝下諭恩准將《唐懷瑟》列入巴黎歌劇院劇目。華格納備受恩寵，引起同行的妒忌和反拿破崙輿論的攻訐。一幫人暗中重

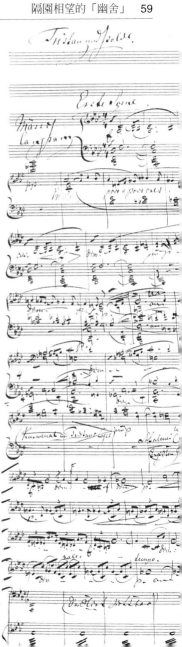

新抓住他的理論文章，在所謂的「普魯士」排猶觀點大做文章。1861年3月13日，「賽馬總會」成員不顧親臨觀劇的皇帝皇后，更無視觀眾對華格納的歡迎，公然在劇院喧鬧滋事。演出第三天，華格納不得不撤下海報。

「我猶豫了好久，終於決定給您寫這封信。告訴您儘管這些日子報上有許多荒唐放肆的文章，不遺餘力地詆毀您的天才，但是我對您始終充滿敬意。先生，讓我為自己的國家感到臉紅的人並不只您一位。」

波德萊爾
1860年2月
寫給華格納的信

《唐懷瑟》停演使華格納成為無辜的受害者，立刻引起德國音樂界對他的聲援

華格納的擁護者已經擺開了民族主義論戰的陣勢：政府重新發給他一份普魯士護照，有關當局向他發出邀請，上演他的劇目，並於1862年徹底赦免他的一切罪名。然而眾口一致的讚賞仍無助於《特里斯當與伊索爾德》的上演，因為人們覺得這部作品難度太高，無法演出。於是華格納轉而開始創作《紐倫堡的名歌手》，而他與生活中那幾位女性的關係也有了微妙的變化，柯西瑪與他的關係越來越親密，而米娜則回到了德雷斯頓去「等他」，這段時間裡，華格納還認識了卡羅斯費爾德和他的妻子邁爾維娜，他們夫婦倆都是極為出色的歌劇

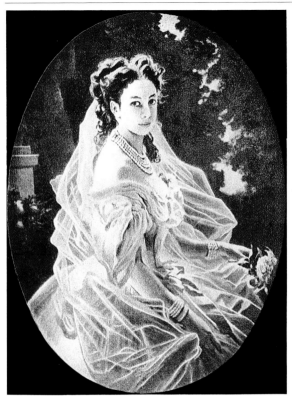

在巴黎，梅特涅成了華格納周圍小圈子的核心人物，這個圈子裡的人物有作曲家古諾和聖桑，詩人波德萊爾、孟戴斯、奧利維埃（柯西瑪的表兄），評論家尚普弗勒里、勒萊、多雷和佩蘭（未來的歌劇院指導），另外還有他的朋友桑布格和卡萊爾吉。華格納將《唐懷瑟》的總譜作了修改，將開始部分和一段芭蕾聯繫起來，並作了若干刪節。他還根據直接來自《特里斯當》的音樂體驗的風格，特別花工夫對第一幕的許多大段進行了審校。但是，由於第二幕取消了慣常的芭蕾音樂，「賽馬總會」成員在劇場吹口哨、喝倒采。直到1976年，謝羅執導的《尼伯龍根的指環》上演時引起觀眾的不滿，有人又重施了吹口哨的故伎。

演員；卡羅斯費爾德尤其是華格納夢寐以求的男高音演員。

　　債務又開始積聚起來，華格納迫於生計，只得舉行巡迴音樂會，路途遠至聖彼得堡。1863年11月28日途經柏林那一天，是他與柯西瑪完全結合的日子。由於有記名期票等著他，他路過自己出生的城市也不敢進去小住。1864年5月3日抵達斯圖加特後，內閣大臣普菲爾邁斯特奉旨來見他。3月10日剛登基的巴伐利亞新國王路德維希二世才18歲，這位陛下為華格納提供了他所需要的一切東西。

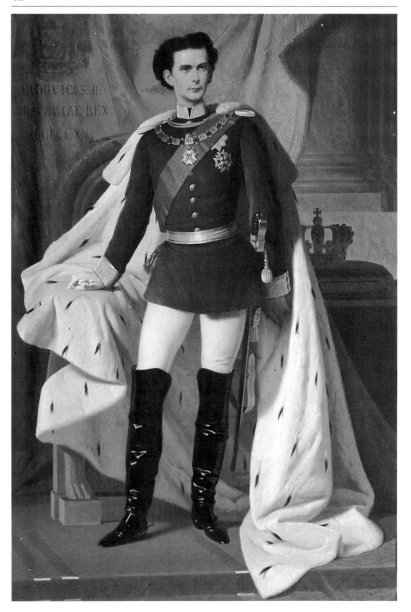

這位對華格納狂熱崇拜的君主，
眞是奇蹟似的救星，是讓華格納
「擺脫日常生活中一切煩惱的天使」，
他首先就用國庫裡的錢爲華格納還清了債務。
生命留給華格納還有二十年，
這段時間裡他將完成他的傑作。

第四章

幻夢與寧靜

「我的苦難的真正
根源，在於我
對這個社會，對我周圍
的人而言始終是荒謬乖
戾的，從今以後它們不
可能再給我帶來歡樂：
留給我的唯有受苦受難
和滿腹的牢騷。」
華格納
1852年7月寫給烏利希
的信

不期而至的保護者出現在這位音樂家的生活中，來得正是時候呢。華格納正被種種麻煩事弄得很苦惱，如同在日記中寫的「煩躁之極」。此中蘊伏著一種危機，使華格納跟現實更格格不入。他陷入走投無路的境地，更加熱衷於艷遇，用錢也不知道撙節，但他為《紐倫堡的名歌手》譜曲時樂思恣肆一如既往——需知這本身就是一部輕鬆的作品：他周圍的人無不為此折服：他堅持要讓這部歌劇成為廣受歡迎的作品。

　　然而，華格納一心一意想著《尼伯龍根的指環》，憂心它是否有上演的機會。這部巨作維繫著他對未來的信念。全劇的總譜尚未完成，他的計畫是專門建造一座劇院，讓《指環》在音樂節上演出，劇院的觀眾大廳以及置於舞臺下方的樂池等細節，都已經在華格納的考慮之中。其次就是《特里斯當與伊索爾德》，華格納在為它譜曲時，把自己在音樂和戲劇兩方面的天才都發揮得淋漓盡致。這兩部作品，他冀望能盡早問世——因為有一位國王在做他的保護人，這位陛下的夢幻世界裡，始終縈繞著華格納筆下的歌劇人物。

> 「您總是迫不及待地獻身於每個新冒出來的幻想，像是要藉此驅走昔日幻想在您心頭留下的陰影，可是沒人會比您更清楚地知道，這是不可能的，是您永遠也沒法做到的。我的朋友，這一切什麼時候才是個頭啊？」
>
> 瑪蒂爾德
> 寫給華格納的信

這一階段常被稱為輝煌時期，其實卻是華格納一生中最丟臉的時期

人人都丟臉，格勒戈爾—德蘭在華格納傳記中寫道，「路德維希二世，混淆了夢幻與現實的界限；華格納，擅越了道德規範所許可的界限；柯西瑪，在這件事中喪失了貞操，因為她向比洛隱瞞了第三個兒子不是他的，並在她與華格納的真實關係上欺騙國王，」

　　柯西瑪較比洛先來到慕尼黑，明確了她與華格納相互結合的關係。她明白自己所處的位置。與比洛的

> 路德維希二世不是音樂家，是華格納身上的詩人氣質吸引了他，因為在他倆的通信中也好，在那許多根據傳記寫成的腳本也好，這種氣質都會表現為激昂亢奮的語言。

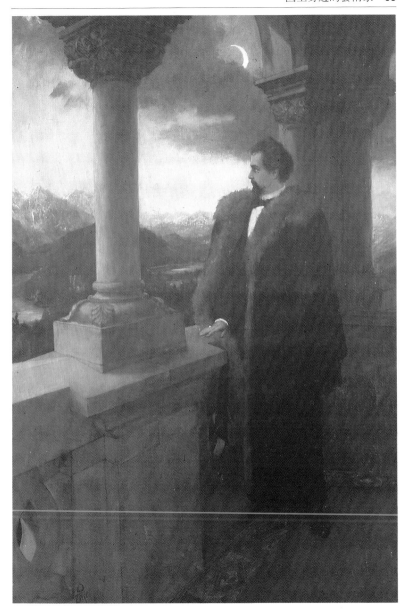

婚姻，使她備受痛苦的煎熬，比洛體質
羸弱，對自己的妻子和華格納，都有
一種自卑感。柯西瑪不顧世人的評
語，毅然走出了這一步。很快她就
懷孕有了伊索爾德。

　　華格納迅即抓住了機會：爲了讓國
王放心，他著手修正過去撰寫的政論，
同時耐心十足地在國王面前遊說，終
於說動路德維希二世在1864年10月 7日
下諭「譜寫完成《尼伯龍根的指
環》」，並爲此劇上演作必要的準備。
爲此，建築家桑珀應召參與其事。同時，華
格納通過國王指派任命，在自己周圍聚集了一批合作
者，作曲家戈內利烏斯是其中個性最突出的佼佼者。

路德維希二世與華格納初次相遇後，他寫信給未婚妻索菲—夏洛特說：「我有個印象，彷彿我跟他互換了位置。」

　　然而，烏雲也在漸漸聚攏。華格納發現自己陷入
了派系鬥爭，這些派系的成員都是他視爲保護傘的年

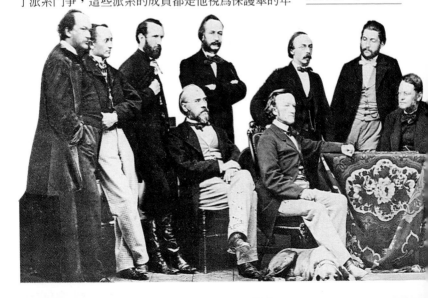

輕國王身邊的大臣。他們指責國王揮霍國庫收入，在神經脆弱又敏感的國王身上施加有害的影響：路德維希二世有個綽號叫洛呂，其出典正是給他祖父招來禍殃的舞女洛拉‧蒙泰斯。

國王傳諭《特里斯當與伊索爾德》於1865年6月10日首演，特里斯當由卡羅斯費爾德飾演

柯西瑪剛分娩，李斯特仍在瑞士；他與華格納的關係，從1864年8月會面以來，一直相當冷淡。那次會面時，他提醒華格納注意，別損害比洛婚姻上的名譽，而華格納對李斯特囿於常規的勸告根本無動於衷。不過，這次演出還是很出色，擔任指揮的比洛尤爲稱職。如果說《特里斯當與伊索爾德》的詩體歌詞是對人性充滿激情的解剖，那麼全劇的音樂就向我們顯示怎樣用解剖刀切開肌膚。應該聽聽傳記作家博菲

「承他給我們演唱《齊格弗里德》，我們理應表示謝忱。但當他照樣抑揚頓挫地給我們講那個荷蘭人的故事時，我們實在受不了。另一天，我們在比洛夫人家裡。華格納來了以後，就給我們吟誦一大段歌劇唱詞。接著是《特里斯當》幾乎整個第一幕。然後他又大講其《帕西法爾》……。我們的這位朋友非得講他自己、念他的唱詞、唱他的曲子不可，否則他就渾身不自在。」

彼得‧戈內利烏斯
1865年1月24日

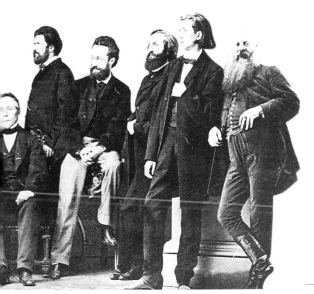

「這受雇於人的音匠，德雷斯頓城的路障，如今企圖將國王與其忠實擁護者隔離，移居至幾無人湮的荒蕪之地，醞釀成立革命黨，以反抗國家。華格納與其朋黨就像一群蝗蟲！」

1867年
《新巴伐利亞信使報》
(Neie bayerische)
庫力爾

寬厚、孤獨而受人欺騙的國王朋友

「**您**知道，年輕的巴伐利亞國王曾經傳諭大臣務必找到我。今天，我來到了他面前。他非常英俊，才智過人，宅心寬厚，我簡直覺得在這平庸的世界上，他的一生恐怕只是一個短暫的聖潔的夢。他很喜歡我，態度溫柔而熱情，有如對待一個初戀的情人。他對我瞭如指掌，就連我內心想些什麼，他也都能猜出來。他希望我永遠留在他身邊，在一個寧靜的環境裡寫我的作品；他答應提供我所需要的一切東西，讓我能專注地工作；他囑咐我完成《指環》，他知道我一心想把這部作品搬上舞台，他要為我未圓這個夢。我應當做自己的主人，而不是他的樂團指揮，我只是他的朋友，沒有任何義務。」

華格納
1864年5月4日
寫給艾莉莎・維爾的信

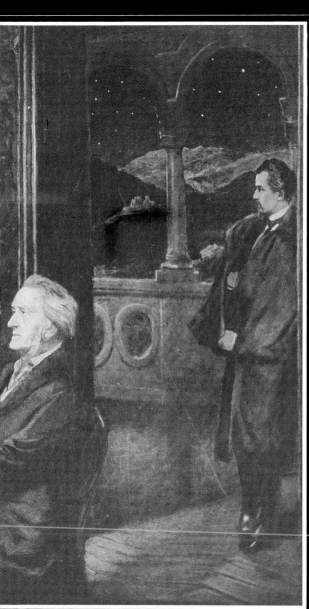

永遠忠誠的保護者

「喔，仁慈、親愛的國王！我把這些充滿最聖潔感情的淚水獻給您，為的是讓您知道，在我這苦難而又渴求愛情的一生中，今天終於得以把最美的詩變成了神聖的現象！而我的生命，從今以後，只要它一息尚存，只要它還能寫出一個音符，它都永遠屬於您，喔，我親愛的年輕國王。」

華格納
1864年5月3日
寫給路德維希二世的信

「您放心，我會盡其所能地助您擺脫過去的苦難。日常可怕的擔憂不應再磨蝕您的思考，在這片純淨絢爛的天空下，我希望您的心靈獲致寧靜，可以將您的藝術天分及魅力發揮得淋漓盡致。自我孩提時代起，您就是我的快樂源泉，噢！我的朋友，我的大師，知我莫若您。」

巴伐利亞的路易二世
(Louis II de Baviere)
致華格納的信
1864年5月5日

斯對這部總譜的闡述：「在《尼伯龍根的指環》中占主導地位的是力度。相對而言，在《特里斯當與伊索爾德》中則是無法抑制的激情。

「全劇的音樂旋律，猶如時斷時續而又貫穿始終、層疊交錯的海浪。……然而其中存有潛在的弱點，尤其是相對於華格納體系的未來而言：旋律插部的間隔，這一手法在日後《眾神的黃昏》中更大量地運用；向高音音域的遠遁；由短促而急迫的起伏引起的主旋律幻覺，這種旋律的起伏把意念扭來擰去，弄得意念極其疲乏，華格納憑著他的天才，把所有這一切都納入一個充滿激動人心的力度框架。但是華格納體系還只是個萌芽，整體上的不穩定性很快就會變成持久而沒來由的弊端，其美學原則是憋住

華格納表示希望卡羅斯費爾德能在他計畫成立的音樂學校中任教，傳授他的藝術和技巧。但是就在《特里斯當》首演後沒幾個星期，這位歌劇演員就死於關節風濕症發作。華格納對失去這樣一位好演員感到非常難過；他的反對者們都從中抓住一個話柄，聲稱飾演特里斯當的角色對歌劇演員來說是一種摧殘。

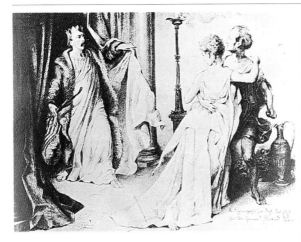

激怒，訴諸強烈的柔弦，結果強度超過神經的感受能力，致使效果適得其反。」

華格納對此心中有數，外表傲慢下，心裡對創作一部音樂語言如此過火的作品感到驚恐，深怕有一天人家會參透其中奧祕。但不管怎樣，這是繼《幽靈船》在抒情音樂、戲劇史上擁有重要地位的又一巨作。

《特里斯當》剛完稿，就著手創作《帕西法爾》

柯西瑪留在他身邊，我們對柯西瑪和華格納之間的私情細節知之不詳，他倆的來往書信都已被他們的女兒艾娃付之一炬。後人所能見到的公開內容，都是他們認為不妨留下的，它們跟近人研究發現的史實相距甚遠：原因是當時這些信件得用來瞞過國王。

路德維希二世的保護畢竟是有限度的，因此，當華格納參與顛覆普菲爾邁斯特內閣的活動時，招來了對方的反擊，最後在1865年12月9日被驅逐出境。華格納重回瑞士，讓比洛獨自留下對付這幫政客。而這幫政客還不肯罷休，出言更為刻薄難聽，結果柯西瑪

由於路德維希二世的緣故，華格納的自傳《我的生平》只寫到1864年為止，在這以後就由柯西瑪的日記接著往下寫了。華格納的書中既有極其率直的坦露真情，又有很用心計的文飾藏掖：他不想讓國王感到震驚，因而不僅不能將當年在德雷斯頓的政治傾向寫得太露骨，而且對與柯西瑪的相遇也只能語焉不詳，輕輕帶過。何況柯西瑪根本不想被人看作拆散華格納夫妻的第三者。此外，還有許多事實，尤其是跟韋森東克的那段，都被華格納改寫了，目的是避免引起柯西瑪的不快。華格納的兒子齊格弗里德，只能看到《我的生平》和若干篇由他姐姐刪節過的文章。然而，華格納和柯西瑪其實積聚了數量驚人的資料，據此可以相當精確地了解華格納的一生。這種近乎狂熱的保存資料癖，對華格納而言也許可以看作他對早年家庭情況，尤其是關於父親的情況知之不詳的一種補償。

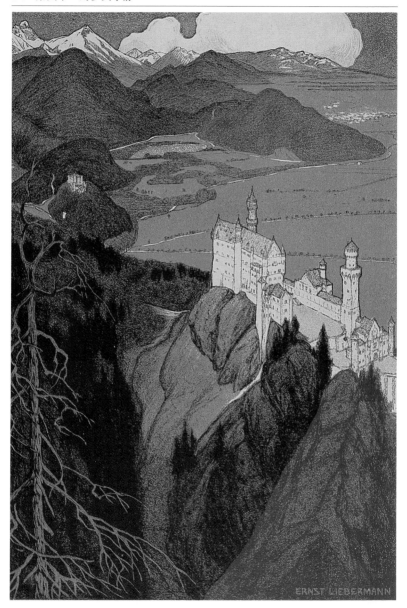

也斷然離開慕尼黑，去跟華格納會合。華格納口述，由她記錄，寫了傳記《我的生平》，兩人並在塞恩湖畔的特里布申選定了日後共同生活的住宅。柯西瑪此後在華格納和路德維希二世之間充當信使的角色。華格納被迫離去，這位國王心裡還真不是滋味的。流亡的陰影兀自籠罩著；報界又抓住華格納與柯西瑪的私情大做文章，這對通奸的男女當即說服國王公開制止慕尼黑報界，以保全他倆的名聲⋯⋯而與此同時，何西瑪正準備華格納第二個孩子艾娃的出生。

米娜於1866年底在德雷斯頓去世，華格納從此感到自由了。《紐倫堡的名歌手》在1867年10月完稿，面對總譜，李斯特和華格納重歸於好。1868年3月，路德維希二世有了很大的改變；普奧戰爭表明了他的治國無方，巴伐利亞的存亡維繫在霍恩洛厄家族的內閣成員與俾斯麥的談判上。華格納從一開始就覺察到國王心緒不寧，但並沒因此卻步，他屢屢向國王慷慨陳詞，力爭《名歌手》在慕尼黑首演，並分析德意志王族對民族藝術停滯不前所應承擔的歷史責任。在《名歌手》中，華格納拋掉了特里斯當和伊索爾德要服的毒藥。夜的痛苦過後，嶄新一天燦爛的黎明來臨，華格納從中依稀看到了他夢想中的德意志——承繼十六世紀日耳曼人心目中

「年輕國王對這位詩人音樂家的著迷，起初幾乎帶有某種孩子氣，他把華格納當作顧問和朋友，而華格納也對他回報以一種父親的溫情，然後，華格納在左右年輕國王思想的同時，終於成為這個王國的第二位君王。他給我看過國王寫給他的許多信，當時使我感到震驚的並不是他們的思想，而是他們亢奮的精神狀態。年輕國王在與這位才華橫溢、動輒異常激動的大師所有交往中都不可避免地處於這種精神狀態。這是可以想見的，何況後者已經發展到全然無視一切人的地步，所有的人在他眼裡都只是供某幾個人利用的群氓而已。持這種觀點的華格納，給年輕國王帶來的影響自然是無所裨益的，他助長了年輕國王企圖躲進一個夢幻世界的傾向。」

弗里德里希・佩施特
《回憶錄》，1894年

黃金時代全部光榮的德意志。華格納認為自己負有使命，成為這個永恆德意志的歌手。它的中心就在紐倫堡，這個輝煌的城市從來就是人文主義歐洲的中心。

國王又心軟了：1868年6月21日《紐倫堡的名歌手》舉行首演，由比洛擔任指揮

這次演出大獲成功，引起的轟動是《黎恩濟》以來不曾有過的。不過跟報界一鼻孔出氣的資深音樂評論家漢斯利克卻不以為然，聲稱這部作品「很醜，不是音樂」，還表示想從中查出「一種有趣的病症」。但是公眾輿論站在華格納一邊，他們把《紐倫堡的名歌手》當作巴伐利亞的國劇，這個榮譽一直保持至今。

　　應該說，這一次形而上的思辯藏斂在節律和對白背後，點綴著聖約翰節 (此劇安排在這一天首演，有其象徵意義) 棚鋪和樹叢的飄香，散發出皮革味和主

角所在森林的氣息。隨著劇情的展開，觀眾看見的是如水的柔情、可愛的孩童，及愛情的羞澀——在華格納的作品中，這可是絕無僅有的！

這部作品宣揚樂觀主義，頌揚勇敢、信仰和博愛。樂譜成功地將華格納體系強悍的精靈和一種罕見的柔韌糅合在一起，全劇三幕一氣呵成。半音化的幽默，配器的生動，主導動機的運用自如，插部的配置精當，都令人讚賞不已。有人以為不免流於輕佻？這是為了讓力度與優美更好地相互交替。佐以全奏的合唱氣勢磅礴，清唱劇部分的對位手法讓人感覺得到巴哈的影子——華格納在這段時期對巴哈很感興趣——而那些突然顯現的舞蹈形象，尤其是那些即時的速寫，華格納天才演繹的細節，更是表現得淋漓盡致。

誠然，這是一座充滿德意志宗教藝術氛圍的大教堂，然而裡面聚集著色彩繽紛的人，儘管作者想給他

在柯西瑪主事期間的拜羅伊特，歷史題材（《羅恩格林》和《特里斯當》)都和華格納生前一樣，以最精細的現實主義風格加以處理。為了《名歌手》，甚至還重現了十六世紀的紐倫堡建築。然而，正因為唯有華格納生前同意過的事情才被認為具有藝術上的重要性，所以在這部歌劇中，我們可以發現音樂、詩句上有矯飾的痕跡，儘管他們連同那種仿古之風都並非杜撰的。

們披上軍服，還是散發鄉土氣息。這得歸因於別人，他們徵募這些人物聚集在泛日耳曼主義的旌麾之下。

在慕尼黑，比洛夫婦反目在所難免，路德維希二世終於知曉了華格納和柯西瑪的私情

對華格納來說，他已沒法離開柯西瑪，而柯西瑪也同樣離不開華格納。這位慣於接受，也慣於要求他人絕對獻身的音樂家，就在到達慕尼黑的那幾個至關重要的星期裡，居然還考慮過讓瑪蒂爾德留在他身邊，因此我們無法知道華格納如何理解這次愛情對他的全部含意，又怎樣幫助柯西瑪克服她對比洛的罪惡感 (這種感覺後來終其一生始終未能擺脫)。總之，他在她身邊感到了無可比擬的寧靜，和真正的幸福；1869年6月6日，他們有了一個兒子，取名叫齊格弗里德，因為當時做父親的剛好寫完《齊格弗里德》的總譜。幾天之後，比洛同意跟柯西瑪離婚。

　　特里布申又形成了一個小小的社教圈；有年輕的哲學家尼采和樂團指揮里希特，後者1866年當了華格納的祕書。還有一位

「1868年標誌著我生平的一個轉折點。五年以來始終支撐著我的生活的那份感情，在這一年終於有幸落實了。在我意識到自己內心真正願望的那一刻，我的生活還只是一場憂傷、醜惡的夢……。這一愛情，在我是一種新生，一種解脫，我暗自發誓我一定至死不渝，我願為此拋棄塵世的一切，獻出自己的一切。」

柯西瑪‧華格納
《日記》

來自法國的仰慕者戈蒂埃，華格
納對她始終保持著親密的感情。

路德維希二世重新買下了《尼伯龍根的指環》，不顧華格納的意見，決定將此劇的部分先行首演

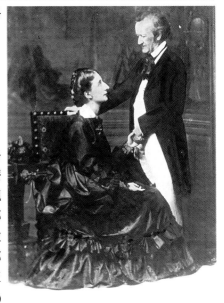

路德維希二世知曉柯西瑪和華格
納正式結合的消息後，並沒怎麼
在意。他和華格納一樣，思緒飄
忽在另一個世界中：兩人無疑都
對熟悉的曲調所配的歌詞極為敏
感。這種敏感是生活中的一個部
分，而且唯有現實闖入 (王
室、內閣、報界⋯⋯)
才能將路德維希拋入另一片專制
君主的天地。1869年國
王決定在慕尼黑劇

院首演《萊茵的黃金》。他有版權在手，華格納也聲明準備合作。但是舞臺布景過於粗糙，以致里希特（在比洛之後繼任樂團指揮）和貝茲（預定飾演沃坦）都勸華格納出面要求暫停演出。不耐煩的國王辭退了幾個頑強倔腦的傢伙，此劇照樣上演，只是觀眾面對不成氣候的舞臺不免有些懵然。

拜 羅伊特是巴伐利亞州北部上法蘭克亞省的一座小城，特色為工業和藝術，1872年時約有一萬八千居民。

1870年路德維希二世對《女武神》又重犯這一錯誤，儘管此劇大受歡迎。華格納當眾發了脾氣。不過他畢竟還是跟布景主任勃蘭特保持聯繫；日後建造音樂節劇院時，路德維希已是天高皇帝遠，華格納大可切切實實地讓勃蘭特一展身手。

8月25日，華格納與柯西瑪正式成婚，並為她在12月28日的生日譜寫了由15人小型樂團演奏的交響曲《齊格弗里德牧歌》。同時，鑒於普魯士軍隊在色當打了勝仗，他補寫了若干頌揚效忠祖國的場景。另外，由於1870年以來法國的華格納擁護者將華格納引入法國的努力始終未能奏效，華格納出版了一本小冊子《有條件投降》，跟所謂的巴黎精神算了總帳。華格納體系在法國跟在別處有一點不同，那就是它被賦予了更濃烈的政治色彩，褒貶雙方爭論的尖銳刻毒，堪稱無所不用其極。德意志帝國在凡爾賽宣告成立，新國家沒可能支持這種為組織音樂節募集的公共基金。

1871年，華格納和柯西瑪前往拜羅伊特，期望能將原有的瑪格拉弗劇院加以利用

到達那兒，才發現這座舊劇院並不適用，但華格納對這座小城情有獨鍾，決定在這兒定居，並著手辦理建造劇院的必要手續。事情順利得令人驚訝：拜羅伊特市議會當即採納這位他們並不認識的音樂家的計

畫，全力支持他的努力。於是，音樂節行政委員會成立，開始籌集資金。翌年4月起，華格納離開特里布申，來拜羅伊特定居。

　　1872年5月22日，華格納親自為音樂節劇院奠基培土，為數眾多的朋友出席了奠基儀式。隨後，華格納指揮演出貝多芬的《第九交響曲》(直到近代，這一儀式仍多次沿用，其中包括1951年音樂節重新舉行的開幕典禮)。直到這種場合，人人才都感覺到，這

座小城設施太差，接待如此眾多賓客實在勉為其難。

再往下，就得完成《指環》了，華格納在譜寫《眾神的黃昏》的同時，又寫了好幾篇題材各不相同的評論文章，並與尼采保持著一種親密而又居高臨下的關係。這位巴塞爾大學古典語言學教授的第一部著作《悲劇的誕生》剛剛問世，華格納卻執意要把這位年輕的崇拜者看作自己最出色的學生、最有才華的發言者，而對他的獨創形幾乎視而不見。其實他倆並不屬於同一時代，當這位音樂大師老病纏身時，他想到的唯有自己和自己的榮耀，而柯西瑪身為華格納廟的女守護神，更助長了這種自私至極的孤獨心態。

華格納和柯西瑪一起走訪德國各個劇院，籌集建造音樂節劇院的資金以及物色《尼伯龍根的指環》的演員人選。他們舉辦音樂會和宣傳活動，為了拜羅伊特而不惜四下拜訪有錢有勢的人物；他們

樂團指揮莫特爾、萊維在「拜羅伊特的圈子」裡再次碰到了作曲家布魯克納和魯賓斯坦、評論家沃爾佐根。就這樣，華格納在周圍形成了第一批現代樂隊指揮，並創立了德國學派。

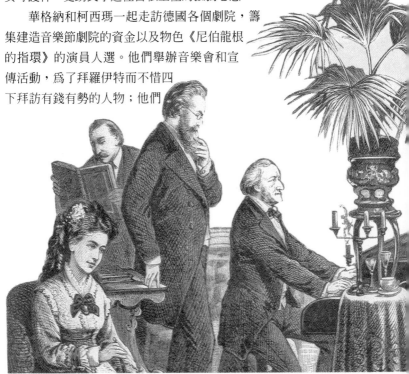

到處奔波，聆聽堪稱一時之選的歌劇演員演唱，會見其中的演員——他們得證實這些演員的確熟悉華格納樂劇的精髓，到了拜羅伊特能負起擔綱演出的重任。

資金遲遲沒有下落。華格納再次求助於舊時資助者，並期盼得到帝國資助，但期盼落空了

路德維希在多病的孤獨環境，變得自我封閉，但他再一次挽救了「面臨流產的計畫」，年輕的國王不顧內閣的反對，於1874年1月25日決定向音樂節劇院工程捐資。華格納這時定居在拜羅伊特城的瓦恩弗里德別墅。《指環》預定由里希特任指揮，華格納親自導演：這時里希特開始整理全劇總譜，最後一部分在11月21日完稿的。

「瓦恩佛里德——我的幻想在這兒得到了安寧。」

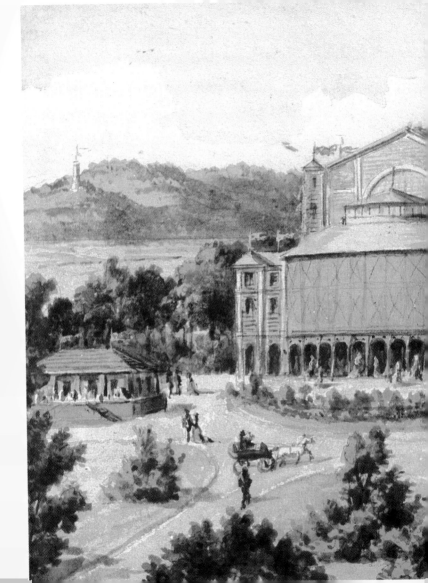

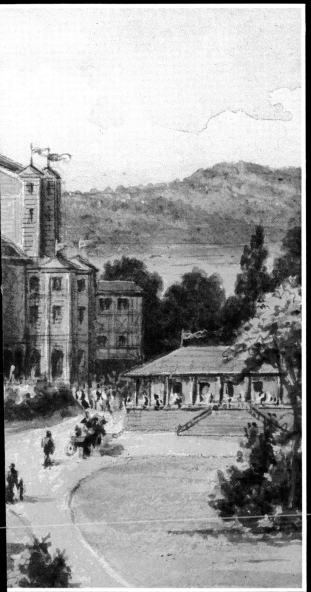

討論音樂節劇院正面的設計方案時，華格納說：「給我把裝飾都去掉！」在他心目中，這只是一座臨時建築。僅有機械裝置和所有「關係到演出的內在完美性」的東西，才是必須不折不扣做好的。結果臨時建築變成了永久性的劇院，原因之一是經濟拮据，原因之二是它的聽覺效果出奇地好。這座劇院由宮廷建築師布呂克沃爾德負責總體建築。勃蘭特負責技術設備安裝。在這幅水彩畫所畫的年代，還沒有正面突出的陽台（皇家陽台）：那是1882年路德維希二世駕臨前才加建的。以後，每次音樂節都由樂手在這個陽台上吹奏小號宣布開幕，並成為作為由華格納親自創始，並一直延續至今的儀式。

王公貴族和知識精英出席音樂會開幕式

紀堯姆一世皇帝和巴西的佩德羅二世都是出席慶典的貴賓。與華格納日漸疏遠的尼采也來了，但中途就退場，一則他看不慣華格納對一批宵小之徒的阿諛奉承安之若素的模樣，二則強烈的舞臺效果也讓他受不了，只覺得頭痛欲裂。

　　李斯特也在場，他已與女婿言歸於好，做女婿的熱情洋溢地向他表示敬意。報界照例大放厥詞，說什麼這是「無恥的醜聞，是「矯揉造作、喪失理智、野獸般的」作品，但這些攻

ZUSCHAUERRAUM

許都是枉然，整個演出活動大獲成功，好奇而熱心的公眾頓時使拜羅伊特成了萬眾矚目的聖地。各種各樣的紀念品行銷一時小城面臨的課題是：怎樣供應這些朝聖者的膳食住宿？

　　馬克思在途經卡爾斯巴德時，向恩格斯描述一路上人群「湧向市鎮音樂師華格納組織的小丑節」的情景，他寫道：「到處只聽見人們急切地在問：『你覺得華格納怎麼樣？』」

　　尼采在1888年出版的《華格納事件》中，闡述了

音樂節劇院主要部分是階梯形的圓形劇場大廳，裡面共有三十排座位，呈較窄的扇形布局。1968年安裝的1916個座位，都是簡單的木質折疊座椅，沒有扶手。

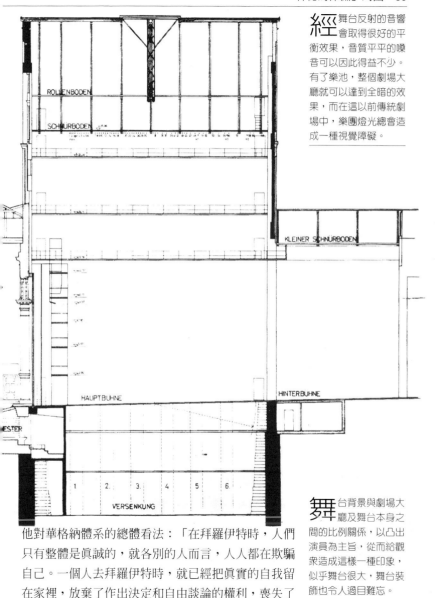

經舞台反射的音響會取得很好的平衡效果，音質平平的嗓音可以因此得益不少。有了樂池，整個劇場大廳就可以達到全暗的效果，而在這以前傳統劇場中，樂團燈光總會造成一種視覺障礙。

ROLLENBODEN

SCHNURBODEN

KLEINER SCHNURBODEN

HAUPTBUHNE

HINTERBUHNE

ESTER

1　2.　3.　4　5　6

VERSENKUNG

他對華格納體系的總體看法：「在拜羅伊特時，人們只有整體是真誠的，就各別的人而言，人人都在欺騙自己。一個人去拜羅伊特時，就已經把真實的自我留在家裡，放棄了作出決定和自由談論的權利，喪失了

舞台背景與劇場大廳及舞台本身之間的比例關係，以凸出演員為主旨，從而給觀眾造成這樣一種印象，似乎舞台很大，舞台裝飾也令人過目難忘。

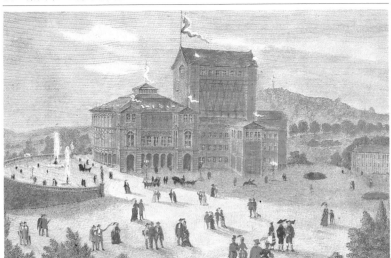

自己的口味乃至勇氣。在劇院裡，人們都成了賤民、群氓、娘們兒、偽君子、兩條腿的牲畜、堂區財務管理員、愚不可及的白痴：在這兒，最有個性的意識屈

服於絕大多數平均主義者的合力。

華格納的行止起初會給人一種錯覺：在音樂史上，他代表了善於做作者的興起。因爲在頹廢沒落的文化中，決定的權力多落在群眾手裡，純眞成了膚淺的代名詞，唯有善於做作的人方能激起昂揚的熱情。最先被華格納所迷惑的，是那些樂團指揮、布景人員和歌劇演員。他們有權被他看作最完美的學生；他賦予他們一種全新的意識，但那並非天才的意識，而是對一位「大師」意志的服從，這位「大師」在藝術史上提供了這樣一種人最輝煌的範例，這種人強迫自己熱衷一種無可改變的自我實現意志，直至最後提出他自己無力實踐的種種原則。拜羅伊持和德意志帝國同時誕生，這并非一種巧合。」

通過兩個部分交疊的前台，樂團隱匿在觀眾視線下方，安頓在沿大廳階梯座位坡度往前延伸的樂池之中。樂池中樂器的布局（第一小提琴和第二小提琴相對而坐，譜架安置避免發出聲響）使俗稱「祕洞」的樂池聲響效果大為改進，樂隊成員坐在觀眾看不見的樂池裡，看起譜來也可以從容得多。

華格納醞釀、創作達三十年之久的
《尼伯龍根的指環》，
終於在一座專為上演華格納歌劇
建造的劇院裡首演了。
這樣優越的條件，在音樂史上是絕無僅有的。

第五章

拜羅伊特——瓦爾哈拉
天宮與聖杯堡之間

「華格納認為，我們至今所有的這些戲劇，其藝術性都是不完善的，要使戲劇藝術臻於完美，就得把它鍛造成一個熔爐，讓所有其他的藝術一起加進去熔煉。在他的心目中，舞台應該成為藝術的聖壇，在它周圍聚集著它所有的分支。」

奈瓦爾
《德國通信》，1850年

在拜羅伊特以前，華格納也有崇拜者。但自從到拜羅伊特後，就有華格納信徒、華格納主義，有寺廟及守護神，有教義及其預言者——當然還有無視傳統觀念者。這一有趣的現象，在其他音樂家身上並未出現過，卻在1876年的這個夏天大放異彩。

　　但在當時，沒人想得到舉辦這個音樂節竟會成為一個傳統持續至今。當時就藝術效果而言，應該說是令人有些失望的。演出經費不足的問題顯得很突出，一時遮掩了藝術上的不足。華格納無奈懇求帝國給他一筆補助，讓他能實現每年舉行一次音樂節的計畫，但他遭到了拒絕。新貴們的音樂家熱情冷卻下來……

長達十五小時的樂劇一氣呵成：《指環》是一部空前的巨作

然而，構思的曠日持久畢竟是有跡可尋的：首先，腳本草稿可以看出是逆序寫作的。華格納需要回溯到《萊茵的黃金》時，作品的重心移到了齊格弗里德身上，在起初的計畫中，這個人物向眾神之王沃坦宣示未來使命，而沃坦的過去很快在劇中占了中心位置。

音樂節劇院非常特殊的音響效果，正像長得出格的總譜一樣使里希特大傷腦筋（總譜太長，他覺得難以把握總體的均衡）。有些演員也有力不從心之感。至於「機械裝置」，實際操作起來常有紕漏，引得觀眾發笑。儘管如此，華格納畢竟開了近代劇場風範的先河，儘管他用的一些導演手法從今天的理論上看來平常至極，但在當時那確是創新之舉，並從此被長期沿用，例如：一改向正廳後座吟詠的陳習，直接面朝舞台上的對手說話，限制濫用手勢，注意表演「心理活動」……

瑞士導演阿皮亞從理論上對華格納歌劇演出的舞台布景，作了全面的論述。他的理論影響了幾代人對歌劇和戲劇的舞台處理，尤其是在燈光運用方面。但柯西瑪拒絕聘請他來拜羅伊特劇院進行舞台設計，聲稱華格納已親自執導將所有作品搬上過舞台，所以無需再加任何新玩意兒。

　　其次，《齊格弗里德》譜曲過程長達數年，音樂創作的時作時輟，不可能不在作品上留下痕跡，何況期間還譜寫了《特里斯當》的樂譜。當然，主導動機的系統運用賦予了《尼伯龍根的指環》全劇總體上的協調一致；但四聯劇的每一部分都有其特有的語彙，《萊茵的黃金》中調性、節奏和動機的運用都是初步的，而《齊格弗里德》和《眾神的黃昏》，則已進一步建立在交響樂樂章曲式的基礎之上。

　　主導動機在《尼伯龍根的指環》中處於華格納創作體系的基礎地位。主導動機以音樂單元的形狀有規

律地重複出現，被賦予一種特殊的意義 (描寫、哲理……)——它有時僅僅是一個簡單和弦或一個簡單的節律結構，但它時時處於變化之中，以致對表現一個人物、一種思想或一種情感的演變來說是不可少的。主導動機既是一種語彙，同時又是語彙的基本單元：它是調性、配器、和聲、節奏轉移的載體。音樂是靠它轉換成情節的。這一手法並非華格納首創；他是從寫《羅恩格林》開始領悟這一手法的妙處。他更喜歡稱之為「基本動機」，這個說法更好地體現了作曲家基於單元複製模式的創作方式，但對尋根溯源著迷的華格納信徒，卻以一一找出這些動機以及它們細微的拼合標記為樂——儘管作曲家德布西對此不屑一顧，稱之為「衣帽間管理員或紙板箱動機」。

華格納在舞台上說話時猶如自言自語，別人得靠猜測才能明白他的意思。而他卻在歌唱演員中間跳來跳去，對他們做著種種手勢，全然忘了自己昨晚說過的話，而且有時顯得很粗俗。他提的要求都是非常實際而瑣碎的（按他在1876年的助理導演里夏德‧弗里克的說法）。

《尼伯龍根的指環》的樂團也提供了更爲豐富、更有震撼力的音色

樂團有16把第一小提琴，16把第二小提琴，12把中提琴，12把大提琴，8把低音提琴，及特地爲此劇設計、音色莊嚴的銅管樂器，包括：8支圓號，其中4人兼吹「華格納大號」：這種樂隊編制，不僅將《羅恩格林》中應用過的音色重新組合，且在《眾神的黃昏》中營造一個傳說中詭譎瑰麗的音樂世界。

　　另外，華格納創作的詩體語言，擺脫了對音樂形式束縛過多、韻律均衡的古典詩體。爲文本譜曲，要求詞義必須兼顧音樂。起初華格納一心想模仿著名的古典詩篇，但他很快就發覺過分拘泥於德國詩歌習用的強弱拍交替格律，結果流於滯澀。這些束縛使華格納很不自如。

　　於是華格納提倡一種以頭韻爲主的自由詩體，他根據腳本涵義和心目中的樂譜，建構同韻和疊韻，安排元音和二合元音的抑揚起伏，從而形成節奏和對稱效果，用音樂和詩句一起塑造主角的形象。

觀象一下子就把華格納的歌跟他戲劇中的典型形象融合在一起：戴著羽飾頭盔的神經質的女武神，滿臉鬍子的神衹，身穿獸皮衣服、大聲吼叫揮舞長劍的英雄……

歌唱段落與樂團演奏之間僅有少許對白，這就對演員提出了前所未有的高要求

整個時代處於變革之中：歌唱家的觀念在變，他們不滿足於僅有精湛的技巧，而是傾心於有光彩、有力度的演唱。配器手法的改變，則要求演唱華格納歌劇的演員，首先要讓自己的歌唱不致被樂團的演奏所淹，自始至終都得有充沛的體力。傳統歌劇技巧的淡化，又要求他們在一整幕，甚至一整部歌劇中講究聲線，自始至終保持音樂和戲劇文本的演出效果。

　　但是不能把華格納樂劇的演出與朗誦混同：貫穿頭尾的音域系列 (色彩、音色、亮度、寬度……)，要求演員的演唱有韌性、明澈而自然。這也正是華格納在1876年挑選獨唱演員時所提的要求，這些演員並非生來就是個適合華格納樂劇的歌手——受到當時現存觀念的影響，他們熟悉的是另一路數的演唱劇目——

出於種種原因，包括柯西瑪對拜羅伊特的成見，1920年至1940年間兩代演員的嶄露頭角，以及歌劇演員職業條件的現代化，華格納的歌與古典技巧的決裂逐步明朗化了。今天重新發現介於中間的劇目，尤其是華格納之前的法國歌劇劇目，正是我們在影響到浪漫戲劇整體的危機中還能看到希望的一個理由。

而且他們所受的訓練和掌握的技巧，也並非如今可以比擬。

疲憊不堪的華格納由柯西瑪陪同去義大利休假，他在那兒最後一次會見尼采

他倆談了些什麼呢？在拜羅伊特的初期，華格納曾屢屢借重尼采的文筆，或是代他結算個人的宿怨，或是呼籲帝國慷慨解囊。尼采對於他倆心中的大師叔本華的那本《不合時宜的思想之三》，華格納是表示讚許的。但在《不合時宜的思想之四（華格納在拜羅伊特）》中，華格納見到的只是一種「對一般的華格納信徒來說，過於敏感、過於微妙的」敬意。這種「敬意」是要求華格納不要改變自己的看法，並為他劃定了一條界線，一旦超出界線，尼采就要高喊他是背叛。

1878年，尼采出版《太有人性的人》一書並寄給華格納，而華格納也將《帕西法爾》腳本寄給尼采，這樣一來一回，兩人關係破裂便成定局。因為對尼采來說《帕西法爾》就意味著背叛（「華格納跪倒在了

「**我**譜寫了一首希臘風格合唱曲，或者不妨說是一首由樂團『演唱』的希臘風格合唱曲，那是在齊格弗里德死後，舞台上換景的時候演奏的。從中可以聽見齊格蒙德的動機，彷彿這段合唱在說這是他父親，接著是劍的動機，然後是他本人的主題。隨即幕帷升起。古特魯妮出場，她覺得聽見了號角聲。這些嚴肅的主題在這兒給觀眾留下的印象，豈是文字所能給與的？說到底，音樂總是在表達即時的存在。」

華格納

十字架跟前」），而且正因爲尼采在《太有人性的人》中告別了叔本華，「放棄」了他的哲學，所以華格納之舉不啻是一種哲學上的欺詐；華格納說他收到尼采的書，只是隨便翻了翻沒去讀它「免得自己生氣」。

不過他暗示說，他當年的學生受了猶太教的影響，對這一問題他仍耿耿於懷。

正如他每次遇到危機時一樣，華格納又跟「政治」這個老對頭纏在一起了。他口沒遮攔，指責帝國不支持他，還跟青年德意志運動算起舊帳來，說從中已可覺察到社會落在猶太教徒手裡後近代在世風日下中萌芽。

順便提一下，他始終對動物愛護有加——他反對活體解剖的文章令人讀來感動——這段期間他曾挺身而出，爲一種集「素食主義協會、動物保護協會和禁酒協會」之大成的新倫理學進行辯護。

《帕西法爾》的新使命

這部新作是一部關於恐懼與肉慾之作嗎？就某些部分而言，是的。然而，如果把話說得更絕對一些，就不妨說這些主題都是華格納體系從發軔之時起就存在的。待在拜羅伊特的繭中，華格納似乎蜷縮了起來。

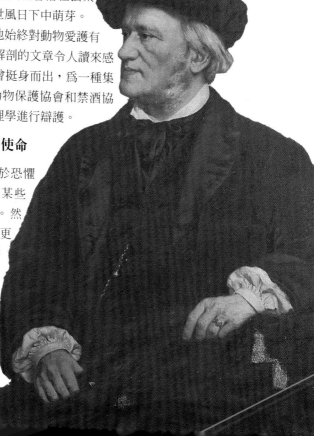

　　《帕西法爾》有意探討的，是爲了延續人類存在，使之純化的問題。而爲此，又得引出多少暴戾的行徑，多少歇斯底里的人物啊！一個守護聖杯的國王，部有著一個無法癒合的化膿傷口；一個瘋瘋癲癲的女子，疲於奔命地爲聖杯守護者傳遞信息，以求得到解救；一個曾經嚮往純潔的巫師，自閹後成了邪惡的化身！充滿磨難和鮮血的聖餐瞻禮；近乎荒誕的葬禮；在邪惡而色情的誘惑中，有爲些許欲念而起的犯罪感的呼號，有指責父母相認致使兒子無法保其聖子

「宗教之所以能轉化成藝術，是由於藝術具有拯救宗教核心的優勢。有些東西，宗教視爲真實，並且讓人按它們的本意，按它們的形象化意義去相信它們，以便通過某種理想的表現方式參透其中真諦，而藝術則把它們視爲神祕的符號。

華格納

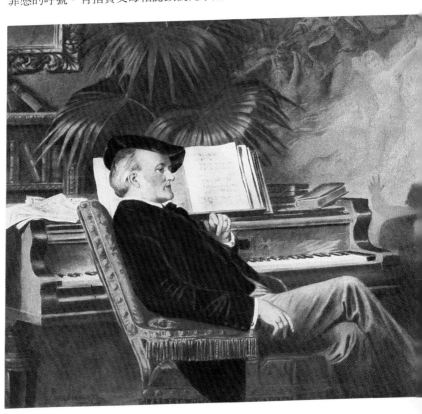

般絕對純潔的激情獨白。而宗教信仰的虔誠，耶穌受難的陰影，使這部作品有了「Buhnenweihfestspiel」（舞臺節日祭祀劇）的副題，並使那些忠實的華格納信徒堅持把它看作一場彌撒。況且，在拜羅伊特自有一個緣起不詳的規矩，幕間是禁止鼓掌喝采的。

《帕西法爾》：華格納主義及其禮儀、祭祀的最完美的慶典

這部作品在結構上比《特里斯當與伊索爾德》更為大

「我給《帕西法爾》加上了節日祭祀劇的副題。因此我此刻就得為它找到一個適合它的舞台，於是，我只能選拜羅伊特音樂節劇院，只能選這座孤單的、遠離塵囂的劇院。這是今後唯一適於上演《帕西法爾》的劇場，任何人都無權在拜羅伊特以外的另一個劇場演出《帕西法爾》以供老百姓們消遣散心。」

　　　　　　華格納
　　　1880年9月28日
　　寫給路德維希二世的信

「我完全同意您的意見，即您的神聖之作《帕西法爾——節日祭祀劇》只能在拜羅伊特上演，而不得在此外的任何世俗舞台上演出，因為在那些有瀆聖靈的所在，確實是『人人熱衷於玷染閃光的聖物，熱衷於看到崇高之物倒坍在地、毀於一旦。』」

　　巴伐利亞路德維希二世
　　　1880年10月24日
　　　寫給華格納的信

為了使《帕西法爾》中第一幕與第三幕的場景銜接起來，華格納設計了一種活動布景，可以在舞台後部拉動，並營造淡入化出等換景效果。工作人員發現換景前的那段音樂太短了些，華格納居然大光其火地嚷道：「嗨！難道要我寫上一米嗎！」於是補加幾小節的交給了作曲家亨久丹克。布呂克納製作的布景，取材於畫家儒格夫斯基的速寫，給觀眾留下了強烈的印象。考慮到華格納不喜歡別人更動他的劇作的演出方式，所以劇院至今仍完整地保留著這張布景圖。

膽:三幕比例明顯不均,第一幕幾乎跟後面兩幕加在一起相抵。但是在這三個「展開部」中始終貫穿著一種戲劇漸進手法,觀眾並不會感覺到有任何突兀之處。這是因為,類似圓桌騎士那般的冒險情節,都不是在舞臺上直接展現的。在舞臺上表現的,是對這些情節的評論──其間彌漫著失敗受挫的情緒,是對這些情節長長的敘述,每個片段都會追溯到前面的另一個片斷。這給人以一種印象,彷彿劇場是與外界隔絕的所在,而能夠抵達這兒的,唯有徒然、荒誕之舉的悲號。故事發生的地點,讓人更加深了這一印象:那是遠離塵世的蒙薩爾瓦特堡,通往城堡的路徑只向聖靈指定的人開放,人們在這兒祈禱,在這兒永無休止地織著忘川中的回憶之線,期盼能在線的那端見到造物主。

情節寓於敘述和淒切的場景之中──他把整條胳膊伸進創口,讓你感覺得到受傷肌肉的搏動,以及心靈的萎頓。故事中尋找自我的人物,終於超越浩渺的過去。

華格納完全按照音樂節劇院的音響效果來為《帕西法爾》譜曲

因此,此劇帶有一種前所未有的全新色彩,尤其是在銅管樂器的混響上:那是「有如黑暗中剎那間亮起一束眩目的強光,令人血脈賁張的」色調,傳記作者格里戈爾-德蘭這樣寫道。華格納寫這部歌劇寫得很慢,前後花了六年工夫,有條不紊而又非常艱難──因此寫完以後感到格外自豪!──《帕西法爾》以其主題的簡潔和動機轉換令人幾乎難以覺察的無比精妙,著實讓人嘆為觀止。

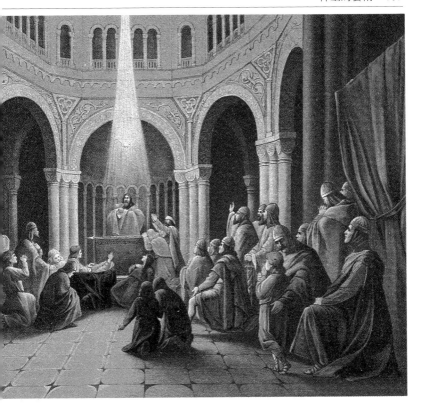

然而為在拜羅伊特首演《帕西法爾》，華格納還得費不少周折

又是路德維希二世幫他了卻了這一心願，這位國王先是放棄已預購的演出版權，取消在慕尼黑舉行首演的計畫，接著又確認拜羅伊特為此劇唯一指定演出地點，最後還俯允將慕尼黑劇院的合唱隊和樂團借給拜羅伊特音樂節，由華格納調用。

　　1882年1月13日，華格納寫完全劇的總譜，這時他的心臟病 (此前並未診斷出來) 已經日漸加劇，於

博菲斯所說的《帕西法爾》的「整塊石料的可塑性」，同時涉及時值、調性 (緩慢而自然的轉換)，以及結構，這種結構不僅非常和諧，而且照柯西瑪的說法，「有如雲彩緩緩飄浮穿插」一般地移位。

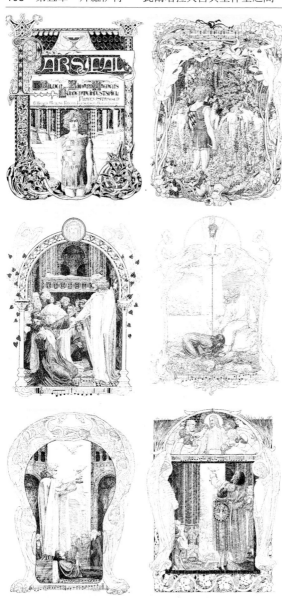

「這位為劇院而生的作曲家，把原書的每個場景都改得面目全非，他不僅能看見、而且能預見在舞台上加進去那些情節的效果。《帕西法爾》展現在我們眼前的，是多麼富有激情的想像，是多麼新穎而非凡的效果！但這種種魅力卻無法讓我們因此贊同一種無來由的說法，即在這一切後面還有一層更深刻、更神聖的含義，一種哲學和宗教的啟示。遺憾的是，人們強調的恰恰是這一點。我們清楚地知道，華格納是至今活著的最偉大的歌劇作曲家，是德國唯一能以歷史內涵來創作的大師。但承認這些事實，與將他的奉若神明的令人反感的行為完全是兩碼事，而如今，他不僅置身神化的氛圍泰然自若，而且還鼓勵人家這麼做。為什麼《帕西法爾》不准在一個劇院的舞台上演出呢？拜羅伊特的音樂節劇院難道就不是一個劇院了嗎？」

漢斯利克

1882年

是他啓程去義大利休養，直到六月初才返回巴伐利亞。排練從7月2日開始的。華格納爲總譜添加的說明記號，都由摯友波爾格和年輕的克尼斯一一記錄下來，克尼斯日後在柯西瑪的生活中還扮演重要的角色。《帕西法爾》於26日舉行首演，樂團指揮是萊維。這不僅是藝術上、財政上的一次巨大成功，而且是一次眞正的祝聖儀式。萊維一度曾與華格納不和，原因是華格納看不起這位猶太音樂家，不過這時兩人的關係已經緩和。而且華格納拒絕支持在德國方興未艾的種族主義運動，並和法國的種族主義理論家戈比

華格納沒有「臨終遺言」。他只是讓人去把醫生和柯西瑪找來，而且還爲了一個他特別讚賞的女演員的事情跟柯西瑪吵了起來。他把柯西瑪罵哭了，這樣大動肝火想必加劇了他自己的病情。

諾伯爵唇槍舌劍激戰一番；這一階段，照華格納的傳記作者格拉斯納普和尚貝蘭的說法，是這位大師回復到泛日耳曼主義最典型的時期。

華格納的健康每況愈下，神智不時也有些恍惚，於是又去了威尼斯

鑒於要在拜羅伊特上演他的全部作品，他在威尼斯對這些作品作了一番整理，另外還拿出《勝利者》的草稿進行修改，這部早年寫的悲劇受到佛教的影響，而這一點在《帕西法爾》中得到了更進一步的體現。華格納想為創作一部新歌劇做準備，並打算先寫一篇理論文章《人性中的女性》。但是這篇文章沒能完成。1883年2月13日，他寫下「女性的擺脫束縛，起源於心蕩神馳的愛情並靠其推進。悲劇……」

　　他的筆在這兒停住了。一代宗師華格納死於心臟病的突然發作。

「里夏德·華格納患有嚴重的心臟擴張症，右心室肥大並伴有心肌脂肪質持續病變。另外，他的胃部和右側內腹股溝疝都有相當嚴重的擴張，並伴有極度腹脹……里夏德·華格納經常處於精神亢奮狀態……而且習慣於不問情由地大量服用藥性過猛的藥品，這些都加速了他的死亡。」

華格納在威尼斯的醫生弗里德里克·凱普萊

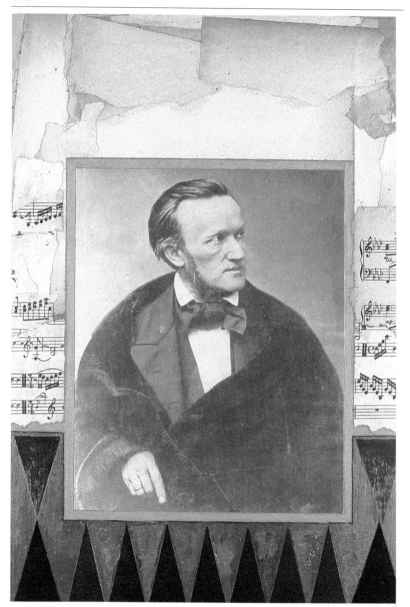

見證與文獻

華格納，他本身就是一部戲劇：
他是在全世界，尤其在拜羅伊特的舞台上
上演得最多、人們提出的問題也最多的一部戲劇；
同時，它大概也是負擔
整個人類歷史的重負最甚的一部戲劇。

七頭蛇還是鳳凰

華格納的遺體送到拜羅伊特，1883年2月18日葬在瓦恩弗里德別墅的花園裡。

據傳聞，路德維希二世下令此時慕尼黑城裡所有的鋼琴都要蒙上黑紗。

然而斯人已逝，歷史卻不會因此停頓。

柯西瑪與孫子維蘭德於1918年。

華格納的信徒在歐洲確實無處不有，他們從事各種藝術：有人寫作，有人繪畫，有人研究「華格納」哲學，尤其偏重符號主義。對這樣一種完全出於對那個世紀末的崇高、卓越的嚮往而出現的現象，每人都不可避免地有自己的觀點和看法。

問題畢竟關係到音樂家們

華格納對音樂家的影響是顯而易見、非常全面的；但是他對半音體系的運用，他對樂團功能的擴展，他在調性上的不確定性，他所運用的和諧語言，與其說為未來開創了道路，不如說提出了更多的問題。後期的浪漫派在這些手法標誌的邊界前停滯不前，古典派則對此毫無反響：布拉姆斯的後繼者們面臨著同樣無力革新形式的問題。於是，每位作曲家們分別接受前人的部分遺產：理查・史特勞斯那盡善盡美的探索在圓舞曲中迴旋；德布西用《佩利利亞斯與梅麗桑德》築起了屏障，阻止了宇宙深淵的雪崩；勛伯格在絕坑中掙扎之後，終於完全摒棄傳統體系，創立出十二音體系。

最豐富的遺產，當數由無數作品分析所提供的戲劇遺產

1883年1月，音樂節照常舉行，演出劇目為《帕西法爾》。但是這些莊重

的音樂節還遠沒形成慣例，而且由於缺乏指導，眼看無法倖免於傳統歌劇的影響，何況華格納家庭及其劇院的經濟情況也都難以為繼。而華格納當初又從未想到指定一個能夠追訴作品侵權的遺產繼承人；如果他能想到這點的話，即使不是指定兒子作為繼承人（齊格弗里德才十四歲），除了妻子以外也絕不會考慮任何別人。

華格納的死，對柯西瑪無異於整個世界的崩潰

從她的日記中，我們可以看出她是個善於體貼人、感情細膩的女子，她事先就知道丈夫大限已近。在威尼斯，當她在他倆下榻的凡德拉曼宮旅館裡聽見華格納對她迸出的最後一聲呼喚時，她猛地衝進同層的那個房間，同時喊出從心底發出的尖叫，她明白，自己日夜擔心的事情，終於不可避免地發生了。

她神志恍惚，筋疲力盡地沉浸在寂靜之中，大概她也想到過自戕；她甚至不肯讓父親進來見她，讓朋友儒可夫斯基去通報說她「情況很危險」。

是為了孩子？還是「戲劇的力量

叛逆者與死節者：根據華格納及柯西瑪先後與巴伐利亞當局簽訂的協議，《帕西法爾》不得在世俗領域（指拜羅伊特之外的公眾場合）演出，唯一例外是1913年12月31日。期

間，改變成協奏曲式或截取全部部分場景的版本紛紛出籠，於1914年1月1日一湧而上。但從1903年起，紐約大都會劇院就衝破了有關該劇版權雙邊約定必須遵守的禁令。前去參加演出的有拜羅伊特的兩名主要獨唱演員范·羅伊（上圖右）與布格斯塔萊，兩人的此舉被柯西瑪認定為大逆不道，她將他們逐出了拜羅伊特。卡爾·穆克（上圖站立者）在1900至30年間一直是音樂節劇院《帕西法爾》的台柱，離開拜羅伊特的念頭從未在他的腦海裡閃現過，從他留下的錄音資料中可以得知，這是一位極有才氣的歌唱演員。

拜羅伊特的第一代樂團指揮：萊維、里希特、莫特爾。

終究還會繼續存在」？總之，她戰勝了虛弱和消沉：扎進心口的七首還留在那兒，但周圍的傷口已經癒合，脈管裡的血液又再度流動了。忠實的朋友們來告訴她，《帕西法爾》在音樂節劇院所遭受了美學原則的踐踏，「華格納樂劇演出」由經紀人諾伊曼操辦也使德國人自尊心受到了傷害，柯西瑪聽到這些消息後，決定自己來完成華格納的遺願。從1884年起，她親自監督《帕西法爾》的演出。

在1886至1901年間，她在音樂節劇院首演或重演從《幽靈船》算起的全部華格納作品

柯西瑪帶著絕對忠誠，實現丈夫意願的宗旨，從根本上保證上演劇目的創新精神，把音樂節漸漸納入組織嚴密的軌道，杜絕了一切匪夷所思的做法。然而，又有什麼事，會比一個劇院成了博物館更可悲的呢？

與此同時，她身處於一群個人天分無分可指摘的演員中間，於是就聽了他們的話，辦了一個「歌唱學校」，交由克尼斯負責——他是華格納最忠誠的信徒之一。但是從這所學校的引為校規的那些箴言，就可以看出這種做法對演出的音樂性是有害的。

但是，由於柯西瑪的努力，拜羅伊特畢竟建立起兩年舉行一次的機制，而且在華格納愛好者的心目中，終於成了華格納所夢想的一座燈塔：這個朝聖者參拜的聖地，照拉維涅克的說法，「讓人佩服得五體投地。」

1907年，華格納的遺孀把音樂節的主辦權移交給其子齊格弗里德

齊格弗里德·華格納生性靈感，本人又是樂團指揮和歌劇《小精靈》的作曲者，所以他漸漸地緩和了母親僵硬的教條。由於第一次世界大戰的爆發和財政上的困窘，劇院於1914年關閉。齊格弗里德為籌集劇場重新開張所需的款項，足足努力了10年：10年間不斷舉辦音樂會，旨在設立一個新的基金會，而國外金融家的資助對此而言也是必不可少的。然而，華格納在拜羅伊特的圈子，主要是柯西瑪的一個女婿哲學家張伯倫的慫恿，捲入了政治的漩渦。齊格弗里德的夫人維妮弗蕾德，很早就跟孩子們所稱的那

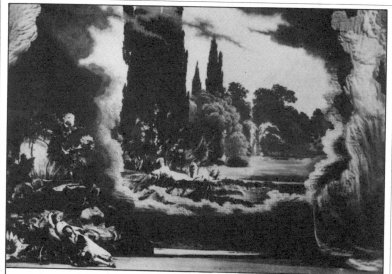

1891年由柯西瑪導演的《唐懷瑟》，布景由布呂克納根據伯克林的風格設計。

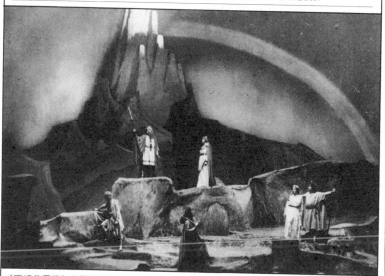

《齊格弗里德》的單線條勾勒風格受到批評：上圖為澤萊恩設計布景《萊茵的黃金》。

蒂特延、富特文格勒、埃貝哈特、普里托留斯和維妮弗蕾德·華格納。

音樂史上，《帕西法爾》以托斯卡尼尼指揮的時間最長：五小時。

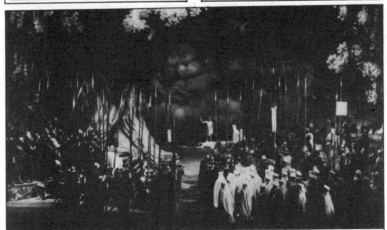

《羅恩格林》在1936年的演出（由富特文格勒任樂團指揮，普里托留斯布景，蒂特延任導演）是維妮弗蕾德時期最輝煌的業績。

位「沃爾夫叔叔」過從甚密：這個「沃爾夫叔叔」就是希特勒，極端的民族主義者、反猶主義者以及……華格納的崇拜者。

在齊格弗里德本人身上，可以明顯地看到樂觀向上的人文主義精神以及宅心的慷慨寬厚，可惜這種寬厚有些近乎天真，或者說無能。他的精神主要集中在藝術方面，他在拜羅伊特引進了主體布景和手搖推車投影裝置（1896年安裝了電氣設置，用於舞台照明）。當時出現了一批出色的歌劇演員，他們跟柯西瑪那時候相比，更適合於華格納的歌劇，齊格弗里德抓住機會跟托斯卡尼尼這樣的指揮新星簽訂合同。托斯卡尼尼前來指揮了《唐懷瑟》和《帕西法爾》。但是，他也跟母親一樣，內心裡排斥新潮的舞台裝置技術。瑞士人阿皮亞是這一潮流的主將，他並不計較齊格弗里德心裡的想法，熱心地幫助音樂節劇院錄製了第一套完整的（至少近於完整的）華格納唱片（《特里斯當》，《唐懷瑟》）。

齊格弗里德於1930年在母親去世幾個月後去世。其妻維妮弗蕾德繼承了全部財產，也承擔了全部責任。

維妮弗蕾德把音樂節的藝術指導權，放手交給柏林歌劇院指揮海因茨·蒂特延，此人前來拜羅伊特時，把他的班底也帶來了。由於受到希特勒的庇護，拜羅伊特的演出質量達到了一個前所未有的水平——即使劇場遠遠沒能滿座——但與此同時，也成了納粹文化的附庸，猶太藝術家和反對當前體制者自然都必須離開拜羅伊特。這些藝術家，很快又由維妮弗蕾德的女兒弗麗德林特重新聚集在一起，在紐約大都會劇院和倫敦考文特加登劇院展露他們耀眼的才華。

因此，納粹宣傳在華格納的繼承人中找到了頭等重要的擔保人。但實際上，無論她同意與否，拜羅伊特注定是要成為納粹附庸的。

這跟華格納有什麼相干嗎？儘管他確實是民族主義者和反猶主義者，但他從來不是納粹，也從來沒有表示贊成過這樣一種從肉體上消滅全部「劣等種族」建立起來的體制。

儘管如此，1947年維妮弗蕾德還是被一個反納粹組織法庭傳喚出庭，和她一起受審的是華格納愛好者中的三代人：藝術家、評論家、旁系親屬，以及觀眾。其中不限於德國人。

齊格弗里德被判不准在拜羅伊特從事任何活動。她仍是產業所有人，但把主持音樂節的擔子讓給了兩個兒子維蘭德和沃爾夫岡

這對兄弟分別生於1917年和1919年，如今他們面臨的是一個繁重的任務：肅清祖父戲劇作品中的納粹影響，而且，甚至要使之非日耳曼化；另外，

還要重建一個優秀的藝術團體，使拜羅伊特得以成為國際音樂節的中心，並向人們展示「未來的遠景」。當然，「新拜羅伊特」——套句話來說——不是一天能建成的。

劇院於1951年重新上演劇目，頭一場演出就是維蘭德執導的《帕西法爾》，這清楚地表明了劇院今後要走的方向：首先是燈光，極其樸實無華的對稱置景，演員的表演精緻優雅，每個動作都顯得非常凝練，而聲樂表演仍以豐富見長。對於這一嘗試，反映頗佳，那些懷舊情緒特別濃厚的人，面對演出的成功也不再嘮叨了。而且維蘭德完全可以因為其舞台處理上盡量忠實體現祖父的意圖而自誇，而與此同時，對原作在意識型態上的曖昧之處，他也盡量作了淡化的處理。

維蘭德和沃爾夫岡當時輪流執導，兩人的審美趣味表面上看起來是相仿的，但哥哥更執著於在舞台上再現華格納的音樂結構，而弟弟更感興趣的是某種形式樸實無華的傳說意境。兄弟倆始終在卯足了勁較量。看來占上風的是維蘭德，他在藝術的嚴密性上似乎做得更為成功（布局更和諧，舞台設計更嚴謹）。

漸漸地，經營管理工作，更多地落在了沃爾夫岡身上，這副擔子已變得越來越沉重。

1961年起，維蘭德獨自承擔所有的初演劇目

他利用這個機會，使自己的風格上有了明顯的演變。他對祖父作品的觀點，變得更帶批判性了。他執導的作品傾向於一種更強烈的現實主義，以往幾乎沉浸在布置之中的舞台人物，現在在燈光所營造的空間中有著更強的雕塑效果。拜羅伊特的常客有時反響很激烈，因為最初的維蘭德風格已經自成一派，此刻仍在舞台四處隆隆作響。

為了實現新劇院的轉變，維蘭德求助於那些音樂「除鏽」天才，諸如卡爾·伯姆或皮埃爾·布萊，把他們請來，從《帕西法爾》的指揮席上換下那位執著於莊嚴傳統的終身守護者漢斯·克納佩茲布施。但維蘭德1966年就去世了，沒能完成自己的使命。

沃爾夫岡成了音樂節劇院的唯一主人後，決定第三次發韌

沃爾夫岡沒有放棄親自執導的雄心，並且勇敢地把拜羅伊特的大門向各種不同的演繹流派敞開，這些流一方面作為對維蘭德美學觀的模仿者，另一方面受有關當時的社會、文化運動的政治讀物影響，而在二十世紀六十年代末期湧現出來的。於是，在音樂節上相繼亮相的是堪成對照的種種觀點：帕特里斯·謝羅、哈里·庫普菲、格茨·弗里德里希、奧古斯特·

《帕西法爾》：維蘭德執導的聖餐儀式。

皮茨在1951至1971年間，將拜羅伊特合唱團訓練成全球最棒的合唱團。

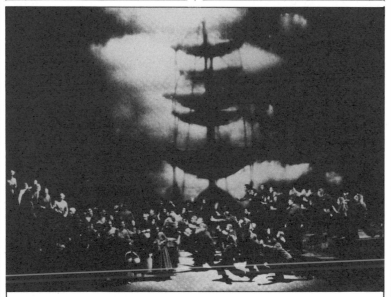

1956年沃爾夫岡‧華格納執導的《幽靈船》。

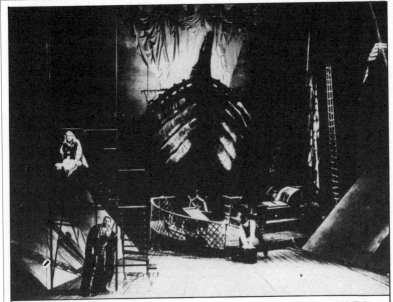

H・庫普菲在1978-85年間導的《幽靈船》中，莉絲貝特・巴爾斯萊弗(森塔)是通靈者。

艾韋廷、彼得・哈爾、讓-皮埃爾・波奈爾以及……沃爾夫岡本人。

　　鐘擺如此的往復，缺乏一種動態的平衡，而是在靠種種愈來愈對立的靈感來吸引公眾，音樂節劇院的靈魂人物始終面臨著被這種往復所削弱的危險。

　　另外，沃爾夫岡採用了一種很聰明的普及策略：將演出錄製成唱片和錄影帶，每年在電台或電視台進行轉播，在瓦恩弗里德設立一座博物館，以及系統地開發現存資料，主持由埃爾貝・巴思提供基金的全球青年音樂家聚會，這些活動都確保了拜羅伊特(在1973年已成立基金會) 長期以來始終仍是所有熱愛華格納音樂的人們朝聖的去處。

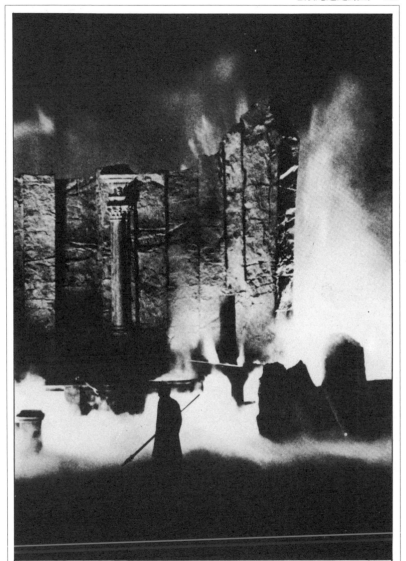

P・謝羅 (他在1976至1980年間任《指環》導演) 執導的《女武神》的結尾。由佩迪齊設計布置、布萊擔任樂隊指揮的演出，把觀眾帶進了神祕的德意志時代。

面目一新的拜羅伊特

在維蘭德和沃爾夫岡身邊，
1951年至1966年期間
拜羅伊特音樂節劇院
擁有三對最著名的男女主角。

華格納家族兩兄弟：維蘭德和沃爾夫岡 (上圖)；右上：埃爾曼·烏德 (泰拉蒙德)和阿絲特里德·瓦奈 (奧爾特魯德)；右下：以飾演特里斯當和伊索爾德而享譽全球的兩位演員：當代著名戲劇女高音勃吉特·尼爾森和壟斷華格納歌劇男高音角色達二十年之久的沃爾夫岡·溫德加森向樂團指揮卡爾·伯恩致敬；下圖：瑪塔·默德爾 (布倫希爾德)和漢斯·霍特 (沃坦)，後者是半個世紀以來最著名的男中音演員。

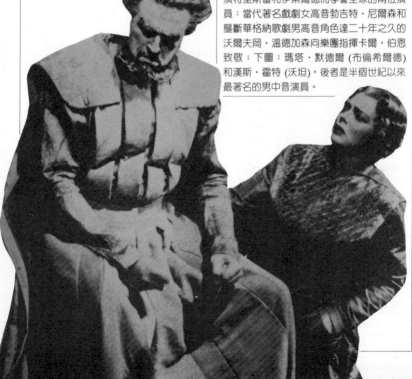

轟動與非議

在拜羅伊特，傳統的追隨者與
「革新派」間的對抗與衝突，
始終不曾平息過。

引起轟動並招來非議的演出似
乎成了華格納最與眾不同的遺
產之一，同時也表明了其戲劇
作品在一個世紀之後

依然能在觀眾中掀起感情的軒
然大波──有時是帶有悲劇意
味的。

《帕西法爾》中「聖禮拜五奇景」三種不同
的表現形式。上圖為弗里德里希執導(1982)
的場景。左上圖由柯西瑪執導(1883-1933
年)，在下圖由維蘭德執導(1951-1973年)。
維蘭德因`在舞台取消具象的布景而受到猛
烈的抨擊。事實上，相繼而起的各種布景流
派 (具象派、象徵派、十九世紀派、未來派
……)，無一不是先遭到來勢洶洶的圍攻，
然後往往在這種庸俗的氛圍中喪失了當初的
原創性，終致陷入可笑的境地。華格納歌劇
所面臨的最大危險，看來就在於從自我出
發、自行其是的布景方式，採用這種方式的
人很少會去考慮這些歌劇的戲劇活力，而對
此觀眾恰恰是普遍抱有某些習慣觀念的，對
《帕西法爾》尤為如此。

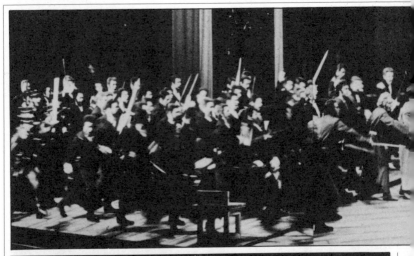

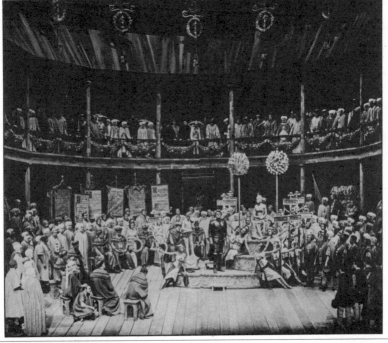

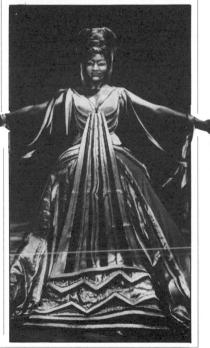

維蘭德‧華格納主事後,經常批評祖父(以及華格納迷們!)的德語表達方式,在排演《紐倫堡的名歌手》時這一點表現得格外突出(左下,攝於1963年)。

維蘭德之後著力在舞台上表現德國歷史方面的導演中,戈茨‧弗里德里希在1972年招致的鄙視,與謝羅因《指環》引發的抗議遊行相比,只能算是是小事一樁了(上右)。

弗里德里希在《唐懷瑟》劇中的布景(上圖)很容易讓人想起納粹占領時期的音樂節劇院,他把朝聖者換成了一群勞動者。定居西方後,弗里德里希沖淡了他的觀念。

最下　而美國黑人導演西蒙‧埃斯特對荷蘭人和阿姆福塔斯的處理,又重新挑起了柯西瑪時代的那場論爭,因為他居然把《帕西法爾》中的角色派給一個……長得有點像范‧戴克的比利時演員,而在1961年又把維納斯的角色派給黑人女演員格蕾絲‧本布里(右)。

華格納，一個德國神話

瓦爾特·謝爾總統在拜羅伊特
音樂節百年慶典上
「持論客觀的」演說，
令有些華格納迷感到不對勁。
然後這是關於德意志精神以及
拜羅伊特所曾有過，
最令人敬重也最有學識的演說
之一。

馬克思·洛倫茨，
30至40年代扮演齊
格弗里德的德國著
名演員。

華格納留下的作品，已成為全世界歌
劇舞台常演劇目的組成部分。他的影
響永遠沒有過時。這位德國神話傳說
的代言人，影響所及不僅限於英國，
而是遍及所有拉丁語系的國家，他被
看作一位卓越的劇作家，一位勇於探
索的心理學家，以及一位世紀末天才
而優雅的作曲家，而這世紀末的創作
所達到的高度水準令人讚嘆。

　　他是一位出色的歌劇作曲家：
這很了不起，但並不是時代精神的
核心所在。然而，按照華格納的本
意，這才正是他作品的追求：體現
德意志的文化，並進而體現整個文
化的精神。拜羅伊特被稱為這種華
格納式文化的中心。這種說法是略
微簡化了些，但倘若我們從華格納
一而再、再而三所講的那些話深入
問題的核心，我們發現其實就是這
麼簡單的想法。

　　謙虛並不是華格納的美德。人
們經常埋怨他那種無所不包的自
負。依我來看，對一位像他這樣的
天才，不該過於苛責。當有人對一
位滿懷激情的藝術家說他的作品如
何了不起，如何空前絕後之時，我
們忍心去怪他信以為真嗎？沒有這
樣的信念，一個藝術家難道還能創
作出自己最後的作品來嗎？

　　再說，這種強烈的自尊心正是
十九世紀的一個特徵，它是一種特
殊的生活狀態在文化思想史上的反

映。在十九世紀初，德國的政治生活，使知識分子幾乎沒有可能在社會或國家中求得發展。

於是，知識分子在哲學，在「絕對」，在藝術中去追求分曉。外部世界消失於「虛幻的假象之中」。個人的智慧，即所謂「天才」，只限於使他自己成為一個內部世界的核心。正因如此，我們的古典哲學家中，幾乎沒有人聲稱並證明任何哲學能夠脫離他自己而存在：費希特、黑格爾、叔本華、馬克思、尼采——他們都證明了人類精神在他們身

在西貝伯爾格導演的影片《帕西法爾》中，克林索爾占有了德意志的繼承權。華格納主義在此成了一種注定要滅亡的文化象徵。

上已經到達了最高境界。而知識分子大眾，生而處於政治上的被動地位，是在地球之外的空間裡追隨著天才。就這樣，在重新審視大師們的作品和思想的過程中，德意志精神終於找到了它的祖國，它的自我感覺，以及它的「贖罪」。

「天才」是導師，他們都有自己的信徒。人們在這種精神指導下獲得信仰，它是受到尊敬、受到保護的，他們的教導就是絕對真理。

於是，人們習慣於某些帶有諸多宗教特徵的精神活動。與天才的絕對論斷相應的，是信徒們無條件的承諾。即使有些思想家胸懷國家和社會的意識，其結果也是他們對這些精神活動的酷愛而已，最好的例子就是黑格爾和馬克思，社會問題開始凸顯出來，害怕「平均化」，勢必導致過分強調自己，乃至在魯文區工廠冒煙的煙囪背景上用一種不可一世的傲慢姿態，揮示日耳曼傳說中的「超人」或「技藝」。

人們相信這些預言家。華格納和尼采。……並不是在1876年，而是從1882年起，拜羅伊特在一個短暫的歷史時期裡，一度成為精神世界的真正中心。……托馬斯·曼的《一個不問政治的人的思考》在一個較高的層次上告訴我們，紀堯姆二世時代人們的精神狀態是怎樣的。

對許多人來說，Kaiser (皇命)是神聖不可侵犯的。他的存在，便足以滿足他們頂禮膜拜的需要。這就是Reick (帝國) 政治經常具有不合理特點的原因之一。其後果起先難以覺察，而後卻越來越嚴重，以致最後無法控制。德國的執政者與德國人民有一點是一致的，那就是認為他們無需對第一次世界大戰負責。然而有時，在歷史上再沒有比這種不可動搖的無辜感更為可怕。

在紀堯姆二世之後，弗里德里希·艾伯特的處境當然並不輕鬆。他不是「皇帝」，而是個正直、明智的普通人，個性堅強，富有責任感。他的「過錯」是沒有任何可供作為「神話」的東西。……興登堡當初就已經是一位最好的Ersatz-Kaiser (「候補皇帝」)。他自己這麼想，人們也都這麼想。這位滿頭銀髮的陸軍元帥正合乎德國舉國上下的需要。這位「坦能堡戰役英雄」的豐功偉績，將他抬到了超天才的高度(有時連內心的信仰也不管

1925年音樂節節目單的封面，斯泰林作。華格納在拜羅伊特：凱旋的日耳曼人。

了)。坦能堡紀念塔的建造，是具有啟示性的：它是英雄和神祇的堡壘。當然，興登堡最後葬在這兒。這就是當時帝國總理阿道夫·希特勒的邏輯，他向興登堡告別時大聲說：「偉大的統領不復存在，現在他進入瓦爾哈拉天宮了！」

希特勒是許許多多因素湊成的。誰能理清這歷史的脈絡？戰敗、凡爾賽和約及有關戰爭責任的條款、全球經濟危機、可怕的失業潮、政治生活或左或右的激進傾向，此外還可以列舉種種理由。

在此我看到了華格納和希特勒的聯繫。從種種說法可知，希特勒喜愛拜羅伊特。只要有可能，他總要去拜羅伊特參加音樂節。拜羅伊特音樂節受到他的庇護。(……)

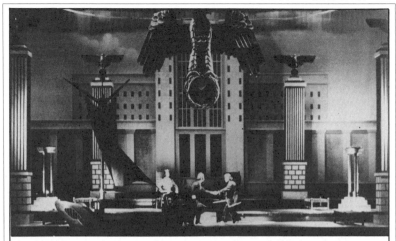

《衆神的黃昏》中的第三帝國司法部布景 (梅爾欽格導演，卡塞爾劇院1974年)。

　　從許多事情，尤其是從希特勒與我們「大師」的關係，可看出希特勒這樣做是不足為奇的。但是，難道我們能因為希特勒喜歡華格納而譴責華格納嗎？希特勒也喜歡山，喜歡牧羊犬。但這並不成為山和牧羊犬受到譴責的理由。

　　沒錯，華格納是個反猶主義者。但如果說希特勒的反猶主義源自華格納，那就大錯特錯了。這兩個人，同處於歐洲精神中可悲的反猶潛流中。但是即使沒有華格納，希特勒肯定照樣是反猶主義者。

　　在華格納的文章和著述中，我們還發現不少沙文主義的內容。可是有誰去看華格納的論著呢？

　　人們看華格納，是看他的樂劇作品。然而，在這些作品中，我們也發現了國家社會主義的雛型。國家社會主義是十九世紀留存的諸多因素拼湊而成的。也許其中也有那麼一點東西是華格納的。但是在我看來，這並不意味著可以就此把華格納富有浪漫色彩的人道主義 (其中汲取了基督教的精神，但同時也難免有暴戾的成分)與納粹分子的國家社會主義相提並論。對此，美國人溫代爾有一段很中肯的論述：「總而言之，他的幾乎全部作品，尤其是《指環》所傳遞給我們的信息，是唯有愛和犧牲才能將這個世界從恨和腐化的末日中救贖出來。可能這根本不是解決問題的合適辦法，但它跟希特勒的解決辦法截然不同。」然而，柯西瑪和張伯倫不是曾讓拜羅伊特成為國家主義的領

謝羅執導的《指環》的結尾：「這一切你們都看見了嗎？」

地嗎？1933年以後國家社會主義不是曾在拜羅伊特猖獗一時嗎？這些誰也不能否認。拜羅伊特主事者的過錯，在於他們還以為自己僅僅是在為拜羅伊特的文化事業操勞，而沒有意識到人家早就已經把它變成一種政治工具了。而那些聽任拜羅伊特落到反動勢力手裡的民主主義者和共和主義者，同樣也有錯。

不，我不認為在華格納和希特勒

有什麼直接的聯繫。這種所謂「歷史的」聯繫，是人們不止一次引用過的，它們全都基於歷史過於簡化的臆想。希特勒的出現並不是必然的。他代表了一種不幸成為現實的可能性。

拜羅伊特一百歲了：這是一種理念獨具一格的歷史。其偉大正在於這種獨特之中，但這種獨特也帶了問題。拜羅伊特有過藝術上的輝煌。但這風風雨雨的一百年來，它也犯過錯誤，拜羅伊特的歷史是德國歷史的一部分。它的過錯是我們民族的過錯。

德意志聯邦共和國總統

瓦爾特·謝爾

Der fliegende Holländer

《漂泊的荷蘭人》

他身上還留有韋伯的影響，但
已經成了偉大的華格納。樂劇
題材取自一位能與幽靈心意相
通的女主角，走向希望破滅的
歷程，但這樣一個浪漫歌劇中
的傳統形象已被加以脫胎換骨
地　　重新創造。

韋蘭德執導的第一幕結尾(1960年)。

女歌唱家安雅‧西利亞，在
維蘭德‧華格納執導的劇中
飾演森塔。

《幽靈船》

荷蘭人(男中音)
達蘭德，挪威船主(男低音)
森塔，船主之女(女高音)
埃里克，獵手(男高音)
瑪麗，森塔的乳娘(次女高音)
達蘭德船上的舵手(男高音)
挪威和荷蘭水手，年輕村女
時代：18世紀
地點：挪威海岸

從女主角演唱的敘事詩中，可知有位
荷蘭船長，由於心高氣傲，想要在激
烈的狂風暴雨中繞過一個海岬，並發
誓不向風暴屈服，遭到魔鬼撒旦的詛
咒，被罰永遠在海洋上飄泊，直至世
界末日；然而他是個正直的水手，於
是在天主手上重新開始了人生之旅。

　　愛詛咒的荷蘭人，每七年帶領他
的幽靈船登岸一次，尋找一位甘願跟
他共生死的姑娘，只有找到了這樣一
位姑娘，魔咒才能打破。這次，大海

把挪威船主達蘭德送到他面前，貪財的達蘭德見這人很富有，便把女兒配給他。而森塔從童年起就嚮往漂泊的荷蘭人傳說；只有她知道，面前的陌生人就是那荷蘭人，她向他表白自己的忠貞。但是年輕的獵手埃里克也愛著姑娘，他慫恿荷蘭人回到海上去。

絕望的森塔毅然決定犧牲自己，縱身跳入大海。這個忍辱負重的形象，旨在通過激烈的手段來化解愛的矛盾，在《黎濟恩》中已出現過這樣的形象，今後這一主題將始終在華格納的樂劇中占據主導的地位：怎樣才能不犧牲自己，而得到神聖的事物？

菲利普‧戈德弗魯瓦執導的劇中，荷蘭人的上場 (1988年)。

Tannhäuser

《唐懷瑟》

宏偉的歷史場面適於回復到某
些形式上的慣例。在「巴黎版」
中，維納斯堡的聲色淫逸類似
於《特里斯當》的媚藥。這依
然是最痛苦而又清醒的殉難者
形象之一。

下圖為格溫內思‧瓊斯(伊麗莎白)在弗里德
里希執導的劇中。右上圖為維蘭德1954年
執導的該劇結尾。

赫爾曼侯爵，圖林根的諸侯(男低音)

伊麗莎白，赫爾曼的姪女(女高音)

維納斯，愛情女神(女中音)

一牧童(女高音)

遊唱騎士：

亨利‧唐懷瑟(男高音)

沃爾夫拉姆‧馮‧埃申巴赫(男中音)

賴因馬爾‧馮‧茲威特爾(男低音)

比特羅爾夫(男低音)

瓦爾特‧馮‧德‧福格爾魏德(男高音)

海因里希‧德‧施賴伯(男高音)

美人魚、朝聖者、瓦爾特堡宮廷各色人等

時間：13世紀

地點：圖林根，埃森納赫附近

遊唱詩人唐懷瑟在一場爭論中與夥
伴反目後，離開瓦爾特堡，從此不
知去向。實際上他成了女神維納斯
的情人，但這種傷風敗俗使他內
疚。他離開了維納斯，尋找死亡的

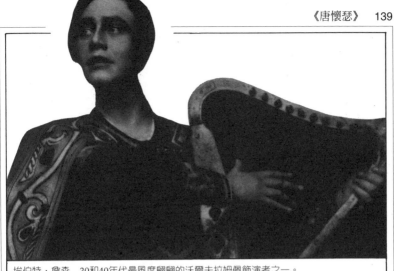

埃伯特‧詹森，30和40年代最風度翩翩的沃爾夫拉姆佩飾演者之一。

歸宿。他回到瓦爾特堡參加歌詠比賽，優勝者將贏得侯爵的姪女伊麗莎白。伊麗莎白愛著唐懷瑟，他也在她身上看到了自己解脫的希望。但由於他先前對維納斯許諾過，所以當其他騎士頌揚愛情之際，他居然高唱對肉慾的讚美，並當眾承認自己來自維納斯身邊。

　　唐懷瑟獲准去羅馬懇求教皇寬赦，但是教皇拒絕寬赦他。伊麗莎白認為這是自己犧牲不足以奏效，於是就禁慾修行直至死去。唐懷瑟途經瓦爾特堡。他見到伊麗莎白的靈柩便氣絕於她身旁。正當年輕的朝聖者要把他倆合柩時，代表奇蹟的教皇權杖出現了；儘管教皇沒有寬赦他，但天主寬赦了他。

　　侯爵宮廷裡，人們都讚美上天，儼然剛由奇蹟所否認的社會判決不曾發生。宮廷為自身利益補償了這它無法給予的寬赦，由此維護了它的統一和權力。殺人者又一次以兩個代人受過者的犧牲中得到了好處，而且維納斯居然被基督教徒所征服了，但是贖罪的神聖事業仍須通過暴力在人世間進行。

　　劇中哲理跟《荷蘭人》一樣：降生直接引向一種表現對大主欲求的社會關係，引向撒旦，引向人類的痛苦，引向死亡。只要比賽的賭注是理論上的，唐懷瑟在伊麗莎白心中的優越性就會激發其他遊唱者的靈感。但是，就如侯爵所說的，「藝術應該成為現實，」一切勝利就此使這個社會失去了它那激勵人心的火花，從此成為個人的財產。

Lohengrin

熱爾梅娜・呂班飾艾爾莎，男高音梅爾基奧爾(左下圖)──華格納歌劇男高音之王。

《羅恩格林》

德國擺脫日耳曼異教徒的野蠻統治，成為基督教國家的那個年代，在政治鬥爭的背景上發展出夢幻和仙境。一位想成為凡人的天使來訪人間令人心碎的故事。

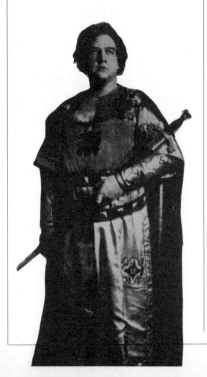

海因利希國王(男低音)
布拉班特的艾爾莎(女高音)
弗里德里希・馮・泰拉蒙德(男中音)
奧爾特魯德，泰拉蒙德之妻(女中音)
國王的傳令官(男中音)
羅恩格林(男高音)
宮廷貴族、薩克森騎士及圖林根人
時間：10世紀　地點：安特衛普

守護聖杯的騎士羅恩格林離開父親帕齊伐爾總督的聖杯堡，受命應塵世間布拉班特公主艾爾莎之願前往布拉班特；這位公主被權勢顯赫的泰拉蒙德指控為謀殺親弟弟的凶手；泰拉蒙德為攫取該國疆土，與德國國王海因利希結盟，而海因利希也想趁機將日耳曼諸邦國納入麾下。艾爾莎召來夢中允諾過她的騎士，請求天主的裁決。

羅恩格林乘著由一隻天鵝牽引的小舟出現，並打敗了泰拉蒙德。

萊奧妮·里薩內克在維蘭德·華格納1958年執導的劇中飾演艾爾莎。

他答應作保護艾爾莎的騎士，也答應作她的丈夫，但要艾爾莎答應絕口不問他的出身和姓氏。泰拉蒙德忍受不了流放的恥辱，決定聽從妻子的唆使。他妻子奧爾特魯德她本人是個女巫；奧爾特魯德騙得了艾爾莎的同情，艾爾莎允許寬恕泰拉蒙德。

正當婚禮進行之時，歹毒的夫婦指控新來的騎士施了巫術。艾爾莎對拯救自己的英雄深信不疑，當著全體民眾的面經受了考驗。但當她單獨相對陌生的騎士時，她禁不住提出了那兩個禁問的問題。

羅恩格林當著國王的面召集全體壯士，當眾吐露自己的祕密，並祛除了奧爾特魯德的魔法，將被她變成天鵝後爲聖杯堡接納的王子還給了布拉班特，然後，他離開蒙薩爾瓦特城堡而去。

Tristan und Isolde

《特里斯當與伊索爾德》

激情一瀉無遺，如火似荼地展現在塵世愛情的幻景之中；靈魂遭到死亡和殺戮慾望的蹂躪，這種慾望猶如生存的理由那樣乃是一種蠲免。樂隊和歌唱在耳畔響起之際，毒藥滲入了受羈絆的活生生的肌體。

馬爾克，康沃爾國王(男低音)

特里斯當，國王的外甥(男高音)

庫爾韋納爾，特里斯當的侍從(男中音)

伊索爾德，愛爾蘭公主(女高音)

勃蘭格妮，公主侍女(女中音)

梅洛特，特里斯當的朋友(男高音)

年輕水手(男高音)

牧人(男高音)

舵手(男低音)

康沃爾眾水手

劇情在中世紀的康沃爾王國展開

特里斯當出生不幾天，父母親就都離開了人世。特里斯當長大後繼承父志，承擔起騎士的使命。歷經折磨，

前往舅舅康沃爾國王馬爾克的宮廷。眼看特里斯當要成為王位的繼承人，廷臣對他妒恨有加。特里斯當覺察後，總是請纓去執行最危險的使命，但是每回都因不辱使命而榮耀更多、權勢更大。與此同時，旁人卻對他忌恨更深，他自己求死的慾望愈來愈強烈。為了結束故國附屬於愛爾蘭的局面，他殺死了愛爾蘭公主伊索爾德的未婚夫莫羅爾德。交手中，他也受了常藥無法醫治的致命傷。於是他讓人把自己放在一葉扁舟裡，任其隨波漂流，把他帶往愛爾蘭。

在那兒，伊索爾德接待了他並為他治療，但心中卻暗暗盤算著復仇的計畫。但當她舉起劍對著他時，他睜開了眼睛。從我們這位男主角目光中生出的愛意，讓他倖免於這原本充滿仇恨的一劍。特里斯當回到康沃爾宮中以後，因又遭人忌恨，遂決意代舅舅去向伊索爾德求親；但對身為愛爾蘭公主的伊索爾德來說，這個殺死莫羅爾德的人提出的是不可能的愛，一度成為特里斯當求死障礙的封建禮法，又成了他的愛情的障礙。而伊索爾德以為自己是受了欺騙。現在，唯有死亡才能幫助這對年輕人。在返程的船上(這時大幕拉開了)，伊索爾德提議跟特里斯當對飲一杯，以表示盡釋前嫌。特里斯當猜出她一定在酒中下了毒，但他照樣喝了一大口——伊索爾德把剩下的酒一乾而盡。

然而毒酒事先被伊索爾德的侍女勃蘭格妮掉了包，所以他倆喝下的是下了媚藥的藥酒，勃蘭格妮想藉此來讓特里斯當成為女主人的僕從，與其舅舅馬爾克王結怨，從而替伊索爾德洗雪蒙受的羞辱。然而，勃蘭格妮驚恐萬分地看到，兩人喝下藥酒後，都以為自己已經死了，於是大膽地向對方表白了愛情，緊緊地擁抱在一起，真是如膠似膝，難捨難分。於是，剩下的就只有一個問題了：怎麼去死？這對戀人在城堡裡顧不得謹慎小心，趁特里斯當的朋友梅洛特組織狩獵之機又重新相會在一起。可惜，掩護他倆的黑夜竟是那麼短暫，馬爾克國王和廷臣們出現在他倆面前。特里斯當為了維護他國王的名譽，也為了實現自己求死的宿願，故意挺身讓嫉妒的梅洛特刺中自己。

我們的男主角在他自家的小城堡裡處於彌留狀態。他在臨終前譫妄的幻覺裡，明白了自己所要放棄的至尊繼承權，正是由父母在塵世間的結合所賦予的生命。這時，伊索爾德趕到了他身邊。他撕開了身上的綁帶，向她撲去，死於重逢的激情。馬爾克和他的手下也突然來到：他們眼看伊索爾德奄奄一息地橫臥在特里斯當的屍體上，都已無法相救。馬爾克得知了外甥對他的不忠皆由藥酒酒性而起的真相，為這對在封建社會的價值觀不容寬恕的情人作了最後的祝福。

Die Meistersinger von Nürnberg

《紐倫堡的名歌手》

它幾乎可以說是巴伐利亞的國劇。這是一部以狡黠而深刻，動情而明智的眼光去返觀十六世紀的劇作，頗有莎士比亞風，謔而不虐。劇中歌頌了愛情，也歌頌了德國的平民藝術。

匈牙利的弗里德里希・紹爾(薩克斯)是戰前演出的華格納歌劇中最出色的男中音。

瓦爾特・馮・施托爾津(男高音)

艾娃，波格納之女(女高音)

馮格達倫娜，艾娃的侍女(女中音)

大衛，薩克斯的學徒(男高音)

巡夜人(男低音)

名歌手們：

漢斯・薩克斯，鞋匠(男中音)

法厄特・波格納，金匠(男低音)

昆茨・沃戈爾格桑，製革匠(男高音)

康拉特・納赫蒂加爾，鐵皮工(男低音)

西克斯托司・貝克邁塞，書記員(男中音)

弗里茨・考特納，麵包師(男低音)

巴爾塔薩・茨吊，鑄錫匠(男高音)

烏里希・埃斯林格，雜貨商(男高音)

奧古斯丁・莫塞，裁縫(男高音)

赫爾曼・奧特爾，肥皂商(男低音)

漢斯・施瓦茨，針織品商(男低音)

赫爾・舒爾茨：貝克邁塞的典型形象。

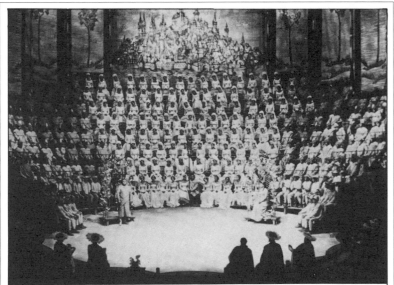

維蘭德在1957年執導此劇時的結尾。背景添加城景，是對那些譏笑此劇爲「沒有紐倫堡的名歌手」的人所作的讓步。

漢斯・福爾茨，銅匠(男低音)

紐倫堡的學徒，民眾

故事發生在16世紀的紐倫堡

年輕騎士瓦爾特決心過平民生活，將財產結算交割事宜委託給紐倫堡富有的金匠波格納，並跟他女兒艾娃間有了純眞的愛情。波格納正在名歌手社團學藝，這是一個由市民階層中愛好藝術工匠歌手組成的行會。這個行會要在聖約翰節組織一次歌詠比賽，獲勝者可以娶艾娃爲妻。瓦爾特爲了獲取參賽資格，前來接受行會的考試，不料心懷妒意的書記員貝克邁塞擔認評委，找藉口拒絕了瓦爾特參賽。

瓦爾特碰壁之後，決定跟艾娃私奔。薩克斯是這些工匠歌手中唯一瞭解瓦爾特眞實才華的人，他對此有所提防：他阻止了那對年輕人的私奔，但無意間引起了沿河居民的一場群毆。

歌詠比賽的當天早晨，薩克斯意識到民眾需要一位有藝術氣質的指導，決心助瓦爾特一臂之力，把詩句譜成了曲。誰知這首詩給貝克邁塞拿到了手。他當眾朗誦時結結巴巴，出盡洋相。瓦爾特毫不費力贏得了勝利，薩克斯召集名歌手，因爲這些工匠名歌手才是眞正的德國藝術的忠實捍衛者。

《尼伯龍根的指環》

華格納把目光轉向北方。一個不朽的故事，人性的故事，主角是神話境界的神祇和英雄，場景之豐富堪稱上窮碧落下黃泉。如果說它還算不得作者最傑出的作品，那它至少肯定是他生平的最得意之筆。

神祇：

沃坦，眾神之王(男中音)

弗里卡，沃坦之妻(女中音)

弗蕾姬，弗里卡之妹，青春女神(女高音)

多納，雷神(男中音)

弗羅，幸福之神(男高音)

洛格，火神(男高音)

埃爾達，智慧女神(女低音)

巨人：

法佐爾特(男低音)

法弗納，法佐爾特之弟(男低音)

侏儒：

阿爾貝里希(男中音)

朱株，阿爾貝里希學生弟弟(男高音)

萊茵河的少女：

沃格林德(女高音)

薇爾根德(女高音)

弗羅西爾德，其姐(女中音)

命運三女神：

埃爾達之女(女高音，女中音，女低音)

瓦爾澤家族，即沃坦與凡人所生子女：

齊格蒙德(男高音)

齊格林德，齊格蒙德孿生妹妹(女高音)

吉比孔人：

貢特爾，吉比孔人首領(男中音)

古特魯妮，貢特爾之妹(女高音)

哈根，他們的異父弟弟，阿爾貝里希的長子(男高音)

女武神：

布倫希爾德，沃坦與埃爾達之女(女高音)

瓦爾特勞特，沃坦與一凡人之女(女中音)

奧特林德，其妹(女中音)

羅斯維塞，其妹(女中音)

格林格德，其妹(女低音)

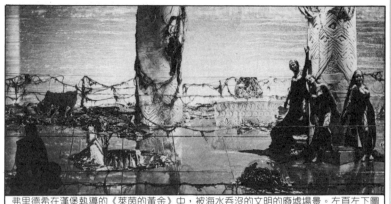

弗里德希在漢堡執導的《萊茵的黃金》中，被海水吞沒的文明的廢墟場景。左頁左下圖為魯道夫・博克爾曼，30年代飾演沃坦最著名的演員之一。

> 黑爾姆維格，其妹(女高音)
> 施韋特萊特，其妹(女低音)
> 格希爾德，其妹(女高音)
> 洪丁，齊格林德的丈夫(男低音)
> 森林中的小鳥(女高音)
> 吉比孔眾臣民
> 故事發生在寓言時代，萊茵河附近。

幕啓之前的背景故事：
沃坦神爲了贏得女神弗里卡的愛情，從而控制與其接近的雷神 (多納)、光明與歡愉之神 (弗羅) 和青春女神 (弗蕾姬)，投身在塵世的弗雷納腳下。他在智慧泉裡飲水，留下一隻眼睛作爲一時無法抑制的對權欲渴求的代價。他折下弗雷納的一根樹枝，刻上法令投擲出去，從而統治了迄無主宰的人世。從此時起，宇宙不可避免地動搖了其趨於虛無的歷史進程。

　　沃坦將權力分散下去，天空留給神祇，地面給了巨人，地下則給了尼伯龍根的侏儒。爲使神祇不再居無定所，他下令巨人興建城堡，答應事成之後把弗蕾姬嫁給他們，卻全然不曾想到，這個條件將會給自己帶來多大的後患。

《萊茵的黃金》
在萊茵河的深處，侏儒阿爾貝里希受到三位水仙少女的奚落，詛咒發誓爲得到萊茵的黃金，可以不在意愛情。於是他搶走了河裡的黃金，它可以變成戒指，讓擁有它的人擁有無上權力

　　兩個巨人上門來催討造城堡的報酬，弄得眾神祇很尷尬。火神洛格說了黃金被盜的事。兩個巨人堅持要得到弗蕾姬，把她挾持爲人質而去。沃坦和洛格來到侏儒的坑道裡，把因爲權力在握而得意忘形的阿爾貝里希抓住，逼迫他交出黃金、指環以及一頂

用黃金打成的隱身盔，戴上這頂魔盔就能隱身或變形。而阿爾貝里希的兄弟米梅則想憑這頂魔盔攫取權力。

被迫交出指環後，尼伯龍根的侏儒詛咒這指環，只要得到指環的人都不得好死。面對兩個討債的巨人，沃坦迫於眾神的壓力，尤其是聽了埃爾達有關眾神衰微的黃昏已近的警告，就把指環給了兩個巨人。兩個巨人果然大打出手，法弗納打死了法佐爾特，帶著他的指環和財富走了。眾神在萊茵少女召喚下，靜穆地進入新建城堡，沃坦為它取名瓦爾哈拉天宮。

《女武神》

沃坦為了不想留下言而無信的話柄，急於從巨人手裡奪回戒指，於是與凡人相通，生出忠於他的英雄子女：瓦爾澤家族，他指望能讓他們把戒指奪回來。

他教給這些子女的是，除了自由的愛以外，藐視一切法規。然後他就撇下孤苦無告的孿生兄妹齊格蒙德和齊格林德，自管自走了。兄妹失散後，齊格蒙德在顛沛的生活中成人，齊格林德被強人脅迫嫁給了洪丁。有一天齊格蒙德為躲避對頭圍追，來到洪丁家藏身。

愛情在他與齊格林德中間萌生滋長，他們知道了彼此的關係，但仍相愛並雙雙出逃。弗里卡責令沃坦懲罰這對私生的亂倫情侶。她對

德國男高音演員勒內‧柯羅在謝羅執導的劇中飾演年輕的主人公。

他聲稱，這些「自由的」英雄只是不知自律的奴僕而已。沃坦讓步了，當著女兒布倫希爾德女武神(女武神們專司將死去的英雄接送到瓦爾哈拉天宮之責) 的面，承認了自己的沮喪失望，並敘述了指環的來龍去脈。

布倫希爾德出於同情，想保護齊格蒙德。沃坦親自插手置兒子於死地。但布倫希爾德將齊格蒙德的斷劍交給齊格林德，並為保護她的安全，挺身面對暴怒的父王。沃坦發現可利用她的不從己命，便把女武神置身於岩石山上，四周築起一道火牆，只有一位不畏沃坦手中之槍的英雄，才能越過這道火牆。這位英雄，正是齊格

林德腹中的兒子——齊格弗里德。

《齊格弗里德》

孤兒齊格弗里德從小由米梅收養，這個侏儒將他扶養成人的唯一目的，就是讓他去殺死變形的林中巨龍的巨人法弗納。齊格弗里德思念自己的父母，受不了米梅的管束，一心想逃跑。由於米梅的緣故，他對自己的命運和出身的一無所知，而這一點恰恰正是《尼伯龍根的指環》中人人得以操縱瓦爾澤家族這位英雄的緣由。米梅把他領到法弗納那兒。

一場惡戰過後，巨龍被殺死了，但齊格弗里德聽了一隻小鳥的話，奪下指環並殺死了米梅，然後他跟著小鳥來到女武神躺著的岩石山。齊格弗里德在這兒碰到了沃坦。

沃坦想教會自己的孫子許多事情，好用自己的智慧來充實這個被神祇認定將占有布倫希爾德的英雄。但是齊格弗里德勃然大怒，斬斷了沃坦的槍，穿過了火牆。他喚醒布倫希爾德後，不肯聽她敘述自己的過去，把她抱在懷裡，深深地愛上了她；她於是不再堅持，歡欣地讓自己陶醉在忘卻和愛情之中。

《眾神的黃昏》

齊格弗里德把指環交給布倫希爾德後，跟她作別來到吉心孔人的廳堂。阿爾貝里希的兒子哈根正在策劃陰

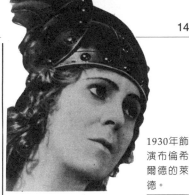

1930年飾演布倫希爾德的萊德。

謀，想讓齊格弗里德完蛋。他們讓齊格弗里德喝下會忘記過去的藥酒，答應只要他把瓦爾特給貢特爾領來，就把古特魯妮嫁給他。齊格弗里德靠魔盔捉住了女武神，把她交給貢特爾，但把指環套在了自己的手指上。

布倫希爾德舉行婚禮時，突然看到齊格弗里德挽著古特魯妮的手臂，手上還戴著那枚指環，怒氣難消之下引起一場混亂。她和齊格弗里德憑哈根的槍起了誓。布倫希爾德、哈根和貢特爾一起商量對付齊格弗里德，齊格弗里德決定要以死來償還一切。

第二天的打獵途中，哈根在齊格弗里德喝的酒裡下了解毒藥，並趁他回憶起自己的冒險經歷，講述布倫希爾德怎樣蘇醒的時候，從背後刺死了齊格弗里德。回到廳堂以後，他跟貢特爾爭奪指環，又殺死了貢特爾，但面對莊嚴的布倫希爾德卻退縮了。而布倫希爾德終於明白了齊格弗里德負心的真相，知道他是無辜的犧牲者；她指責沃坦，並為自己的英雄豎起一

堆柴垛，自己縱身投進熊熊燃燒的烈火：大火直竄而上，把眾神的世界燒毀。這算是樂觀主義的結局嗎？

《尼伯龍根的指環》有其唯一的創作視角，那就是華格納在1848年說過的，新生一代的人類，只有在整個宇宙遭到災難過後才有可能誕生。因此，布倫希爾德作為帶來曙光之希望的典型人物，理應格外引人注目。

然而，華格納熱衷於顯示由眾神爭權奪利而導致的整個神祇世界的衰落，構建起一個過於強有力的機制，結果「自由人類」的革命很快就背離了它的本意，甚至也許不再有實現的可能性。

對他來說，齊格弗里德崇高的自由（這種自由基於一種使英雄必定要自始至終受人操縱的無意識）從此就不如沃坦的暗中擺布來得重要了。神成了真正的英雄，因為他們好比面臨一場意志的選擇，而神承擔了不可避免的災難責任。

《尼伯龍根的指環》中的沃坦，與齊格弗里德，接合得並不很好。兩種觀念的彼此游離，導致整部作品在形而上學的曖昧。之所以有這麼數量浩繁的評論和種種既相互矛盾又相互補充的劇本闡述，原因也正在於此。

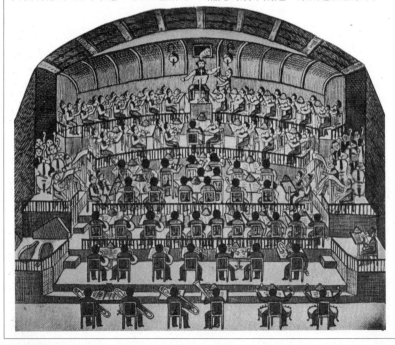

《帕西法爾》

這部作品中流露出華格納式形而上的憂慮，以優雅的手法震撼著人們的心靈：死亡、鮮血、欲望的毒藥、逝去的永生、失去理性的暴力、無可理喻的瘋狂，以及純真的愛情輕柔的回響。

漢斯·索廷·勒內·柯羅和冬雅·韋佐維克1975年在沃爾夫岡·華格納執導的戲中。

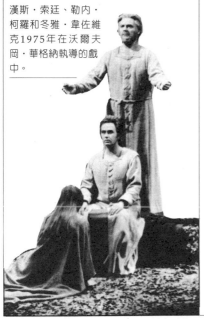

提圖雷爾，聖杯堡第一位國王(男低音)

阿姆福塔斯，其子(男中音)

帕西法爾(男高音)

克林索爾，巫師(男中音)

古爾內曼茨，提圖雷爾的侍從(男低音)

昆德莉(女高音)

聖杯堡的騎士，侍從和年輕隨從

克林索爾花園中的花少女

故事發生在中世紀的庇里牛斯地區

怎樣解除精神的痛苦？

這兒是蒙薩爾瓦特城堡所在的山坡。聖杯騎士在此守護耶穌受難時留下的聖物(即聖杯及刺穿他肋部的長矛)。守護聖杯的騎士都要舉行聖餐儀式，以紀念救主犧牲保持操守的高潔。

　　對面山坡上就是巫師克林索爾的花園，他從前也曾渴求成為聖潔人，但因無法控制肉欲，自行去勢成了巫師。生活在花園裡的花少女天性純潔，但在她們無意中激起的欲望，會使接近她們的騎士忘卻聖杯的存在。

　　老國王提圖雷爾當初受託保護聖物，他的兒子阿姆福塔斯拿起長矛要去與巫師決戰時，才發覺手下許多騎士已經中了邪。連他自己也被一朵地獄的玫瑰所誘惑而無以自拔；克林索爾從他手中奪得聖矛，反過手來在阿姆福塔斯肋部留下了情欲的烙印。那是一處永難收口的傷口，象徵耶穌所留的血，每當阿姆福塔斯擔任司鐸主持聖餐儀式時，這傷口就會裂開。

　　但神諭允諾阿姆福塔斯，將會有

「一個由於同情心而獲得智慧的大傻瓜」解脫他的痛苦。國王的痛苦使大家都憂心忡忡。

就在這時，一個半瘋癲女人昆德莉來到了這兒，她的使命是為騎士傳遞消息，消息傳到後她就會突然莫名其妙地嗜睡不醒。

年邁的侍從古爾內曼茨講述到此，一個年輕人追逐著剛射殺的天鵝，闖進了聖杯堡。他似乎渾然不曉什麼是善，什麼是惡，甚至連自己的名字都不知道。古爾內曼茨為了試探這個傻瓜，把他領進聖堂參加聖餐儀式。阿姆福塔斯忍受著肉體和精神上的巨大痛苦，主持這一儀式。但是這小夥子一聲不吭看著儀式的進行，古爾內曼茨把他趕了出去。他來到克林索爾的城堡。巫師剛喚醒昆德莉，為了利用她的穿越時間漫遊古今的能耐，答允她只要有一個男人拒絕她的引誘，就幫她解脫所受的折磨。

那個年輕人在花少女跟前渾身發抖，想要逃走。昆德莉攔住他，喚出他的名字：帕西法爾。隨後她告訴他有關他父母的往事，並趁他後悔離開母親時，熱烈地吻他。但帕西法爾不為所動，因為他想起阿姆福塔斯，感到死亡正在逼近，心中充滿恐懼。

他明白了阿姆福塔斯的經歷，答允昆德莉只要她放棄這種生活並把他領回蒙薩爾瓦特，她就能得到救贖。但這個曾在耶穌受難時笑過的女人，

瑪麗安娜·布倫特在首演時飾昆德莉。

只知肉欲的愛。克林索爾將聖矛擲向帕西法爾，但聖矛在帕西法爾頭上的半空停住，帕西法爾握住聖矛，用它畫了十字，被除了克林索爾的魔法。

多年後，已經退隱的古爾內曼茨又一次喚醒了昆德莉。正在這時，浪跡天涯疲憊不堪的帕西法爾手執聖矛來到這兒。古爾內曼茨告訴他，自從阿姆福塔斯拒絕主持聖餐儀式以來，蒙薩爾瓦特城堡已經被天主遺棄。

他祝福帕西法爾為聖杯騎士之王，向他講授了耶穌受難的真正意義，告訴他對欲念的克制就是對塵世暴力的唾棄。帕西法爾給昆德莉舉行洗禮後，為她打開她渴望已久的寧靜死亡之門。古爾內曼茨和帕西法爾來到聖堂，只見阿姆福塔斯撲在父王的屍體上，懇求周圍的人賜他一死。

帕西法爾用聖矛碰了他的傷口，傷口立即癒合了。帕西法爾讓人揭開聖杯，將祝聖儀式進行完畢，然後，並不透露身負的使命，而為救世主耶穌向捧著聖杯跪拜的阿姆福塔斯、古爾內曼茨及其他眾人祝福。

圖片目錄與出處

封面

《尼伯龍根的傳說》，奧托・捷施卡所作的插圖，格拉赫與維德林出版社，維也納與萊比錫，1908年。

封底

C・E・德普萊爾為《尼伯龍根的指環》首演設計的服裝。

扉頁

《尼伯龍根的傳說》，奧托・捷施卡所作的插圖，格拉赫與維德林出版社，維也納與萊比錫，1908年。小格拉赫圖書館初版編號22。

第一章

17　里夏德・華格納，剪影 (存疑)，馬格德堡，1835年。

18　迪羅克之師於1813年5月22日身亡，彩色版畫，巴黎弗雷代里克─馬松博物館。

19　里夏德・華格納的鉛筆肖像，E・B・基埃次作，巴黎，1842年。

20上　韋伯歌劇《魔彈射手》中的狼谷場景，版畫，1824年，萊比錫。

20下　路德維希・蓋爾，油畫自畫像，約1806年。

21上　華格納和妹妹采齊勒，E・B・基埃次繪，1825年。

21下　約翰娜・帕茨，油畫，L・蓋爾作，1813年。

22　華格納在萊比錫的故居，水彩畫。

23上左　特奧多爾・魏因利希，據肖像畫攝製的照片，原畫已佚失。

23上右　戈特利布・米勒，照片。

23下　阿道夫・華格納，木炭草圖，俄名畫家。

24左　里夏德和妹妹采齊勒，水彩畫，俄名畫家。

24右　埃克托・白遼士，G・庫爾貝繪，1850

年，巴黎羅浮宮博物館。

25　萊比錫音樂廳，水彩畫，俄名畫家，約1830年。

26　威廉明妮・施羅德─黛夫琳特，鐫版畫，1827年。

27上　《仙女》演出海報。

27下　亨利・勞員，柏林的漫畫，1848年。

28　米娜・普拉納爾，照片，約1860年。

29下左　華格納，漫畫自畫像，巴黎，1841年2月。

29下右　里加劇院。

30　居斯塔夫・多雷據柯勒律支《老水手》原作鐫版，1860年。巴黎國立圖書館。

31上　行吟詩人華格納在用望遠鏡看巴黎，1839年的漫畫。

31下　賈科莫・邁耶貝爾，1840年的石版畫。

32　《黎恩濟》首演：維斯特小姐(伊蕾娜)和W・施羅德─黛夫琳特(阿德利阿諾)。

33　德雷斯頓宮廷劇院，彩色石版畫，1841年。

第二章

34　《巴黎的頭號差使》，漫畫，E・B・基埃茨作，1840年。

35　《黎恩濟》中的大火場景，鐫版畫。

36　《黎恩濟》第16次上演時的海報。

37　《黎恩濟》第2幕結尾的場景，水彩畫，馮・萊塞爾男爵作。

38　《幽靈船》，1915年的彩色明信片。

39　《幽靈船》的人物造型圖，萊比錫出版社1843年10月7日載於萊比錫畫刊。

40　卡爾・馬利亞・馮・韋伯，1818年的石版畫。

41　《幽靈船》，水彩畫，米夏埃爾・埃希特，慕尼黑，1864年。

42　《格林童話》1828年德文版卷首插畫。

43　華格納與評論家，漫畫，奧托・伯勒作。

45　《唐懷瑟》，方丹-拉都爾的鐫版畫，1886

畫，1875年。

91上　弗德里克·尼采，照片。

91中　音樂節劇院樂池剖面圖。

91下　華格納在瓦恩弗里德寓所的鋼琴前，油畫，魯道夫·埃希施塔特作。

第五章

92　《帕西法爾》，水彩畫，赫爾曼·亨德里希作，約1920年。

93　《尼伯龍根的指環》，鏽版畫，斯塔森作，1922年。

94　用以表現萊茵少女游泳的機械裝置，1876年。

95　《萊茵的黃金》，水彩畫，赫爾曼·亨德里希，約1920年。

96　《齊格弗里德》，鏽版畫，斯塔森作，約1925年。

97　《女武神》置景方案，阿道夫·阿皮亞設計，1924年。

98-99　C·E·德普萊爾為《尼伯龍根的指環》首演設計的服裝。

100左　齊格弗里德之死，十九世紀末德文版《傳說》插圖。

100右　里夏德·華格納，照片，1864年。

101　里夏德·華格納，油畫肖像畫，居塞普·蒂沃利作，布洛涅，羅西尼學院，1833年。

102　華格納面對他的傑作，油畫，施維寧基作，1860年。

104-105　《帕西法爾》的布景，馬克斯·布呂克納設計，拜羅伊特，1882年。

106　《羅恩格林》人物造型，水墨與水彩，夏爾·比安希尼設計。

107　《帕西法爾》結尾場景，彩色石版畫，C·里特作，1882年。

108-109　《帕西法爾》中的場景，鏽版畫，F·斯塔森作。

110　威尼斯凡德拉曼宮旅館，彩色鏽版畫。

111　里夏德·華格納，鉛筆肖像畫，保爾·儒科夫斯基作，1883年2月12日。

112　里夏德·華格納肖像，彼得·梅納爾據珀蒂與特隆加爾所攝照片繪製，私人藏品。

見證與文獻

114　柯西瑪與維蘭德·華格納在1918年。

115　卡爾·穆克 (站立者) 與范·羅伊在1901年。

116　赫爾曼·萊維，漢斯·里希特·費利克斯·莫特爾。

117上　《萊茵的黃金》，齊格弗里德·華格納執導，拜羅伊特，1930年。

117下　《唐懷瑟》，柯西瑪·華格納執導，1891年。

118上左　H·蒂特延，W·富特文格勒，P·埃貝哈特，E·普里托留斯和維妮弗蕾德·華格納在拜羅伊特。

118上右　齊格弗里德·華格納和A·托斯卡尼尼在拜羅伊特。

118下　《羅恩格林》，蒂特延和普里托留斯執導，拜羅伊特，1936年。

119　希特勒1938年來到拜羅伊特。

120　漢斯·克納佩茲布施。

121上左　《帕西法爾》，維蘭德·華格納執導，1951-1973年。

121上右　W·皮茨。

121下　《幽靈船》，沃爾夫岡·華格納執導，1956年。

122　《幽靈船》，H·庫普菲執導，1978-1985年。

123　《女武神》，P·謝羅執導，1976-1980年。

124下　瑪塔·默德爾和漢斯·霍特在《尼伯龍根的指環》劇中。

124上　維蘭德·華格納和沃爾夫岡·華格納。

125上　赫爾曼·烏德和阿絲特里德·瓦奈。

125下　卡爾·伯姆·勃吉特·尼爾森和沃爾夫岡·溫格加森在拜羅伊特。

126上　《帕西法爾》，柯西瑪·華格納執導，1883年。

126下　《帕西法爾》，維蘭德·華格納執導。

127　《帕西法爾》，戈茨·弗里德里希執導，1982年。

128上

127　《唐懷瑟》，戈茨·弗里德里希執導，

1972年。

128下 《紐倫堡的名歌手》,維蘭德‧華格納執導,1963年。

129 針對P‧謝羅執導的《尼伯龍根的指環》的抗議遊行,1976年。

129下 格蕾絲‧本布里在《唐懷瑟》中飾演維納斯,1961年。

130 馬克斯‧洛倫茨飾演齊格弗里德,約1930年。

131 A‧豪格蘭德在H‧J‧西貝伯爾格導演的影片《帕西法爾》中飾演克林索爾。

132 1925年拜羅伊特音樂節海報‧F‧斯塔森作。

133 《眾神的黃昏》,V‧梅爾欽格執導,1974年。

134-135 《眾神的黃昏》,P‧謝羅執導,1976年。

136下左 《幽靈船》,維蘭德‧華格納執導,1960年。

136下右 同上。

137 《幽靈船》,菲利普‧戈德弗魯瓦執導,1988年。

138下左 《唐懷瑟》,戈茨‧弗里德里希執導,1972年。

138下右 《唐懷瑟》,維蘭德‧華格納執導,1954年。

139 埃伯特‧詹森在《唐懷瑟》劇中,約1930年。

140下左 勞里茨‧梅爾基奧爾在《羅恩格林》劇中。

140下右 熱爾梅娜‧呂班在《羅恩格林》劇中。

141 《羅恩格林》,維蘭德‧華格納執行,1958年。

142 格林魯德‧卡普爾在《特里斯當與伊索爾德》劇中。

143 克爾斯頓‧弗拉格施塔德在《特里斯當與伊索爾德》劇中。

144下左 H‧舒爾茨在《紐倫堡的名歌手》劇中。

144下右 F‧紹爾在《紐倫堡的名歌手》劇中。

145 《紐倫堡的名歌手》,維蘭德‧華格納執

導,1957年。

146 R‧博克爾曼在《尼伯龍根的指環》劇中。

147 《萊茵的黃金》,戈茨‧弗里德里希執導。

148 勒內‧柯羅在《齊格弗里德》中飾演齊格弗里德,1976年。

149 弗麗達‧萊德飾演布倫希爾德,約1920年。

151 《帕西法爾》,沃爾夫岡‧華格納執導,1975年。

152 麗麗安娜‧布倫特在《帕西法爾》中飾演昆德莉。

索引

編者的話

時報出版公司的《發現之旅》書系，獻給所有願意親近知識的人。

此系列的書有以下特色：

第一，取材範圍寬闊。每一冊敘述一個主題，全系列包含藝術、科學、考古、歷史、地理等範疇的知識，可以滿足全面的智識發展之需。

第二，內容翔實深刻。融專業的知識於扼要的敘述中，兼具百科全書的深度和隨身讀物的親切。

第三，文字清晰明白。盡量使用簡單而清楚的文字，冀求人人可讀。

第四，編輯觀念新穎。每冊均分兩大部分，彩色頁是正文，記史敘事，追本溯源；黑白頁是見證與文獻，選輯古今文章，呈現多種角度的認識。

第五，圖片豐富精美。每一本至少有200張彩色圖片，可以配合內文同時理解，亦可單獨欣賞。

自《發現之旅》出版以來，這樣的特色頗受讀者支持。身為出版人，最高興的事莫過於得到讀者肯定，因為這意味我們的企劃初衷得以實現一二。

在原始的出版構想中，我們希望這一套書能夠具備若干性質：

●在題材的方向上，要擺脫狹隘的實用主義，能夠就一個人智慧的全方位發展，提供多元又豐富的選擇。

●在寫作的角度上，能夠跨越中國本位，以及近代過度來自美、日文化的影響，為讀者提供接近世界觀的思考角度，因應國際化時代的需求。

●在設計與製作上，能夠呼應影像時代的視覺需求，以及富裕時代的精緻品味。

為了達到上述要求，我們借鑑了許多外國的經驗。最後，選擇了法國加利瑪 (Gallimard) 出版公司的 *Découvertes* 叢書。

《發現之旅》推薦給正值成長期的年輕讀者：在對生命還懵懂，對世界還充滿好奇的階段，這套書提供一個開闊的視野。

這套書也適合所有成年人閱讀：知識的吸收當然不必停止，智慧的成長也永遠沒有句點。

生命，是壯闊的冒險；知識，化冒險為動人的發現。每一冊《發現之旅》，都將帶領讀者走一趟認識事物的旅行。

發現之旅 54

華格納
世界終極的歌劇

原　　著──Philippe Godefroid
譯　　者──周克希
執行編輯──陳嫻若
美術編輯──鍾佩伶
董 事 長
　　　　　──孫思照
發 行 人
總 經 理──莫昭平
總 編 輯──林馨琴
出 版 者──時報文化出版企業股份有限公司
　　　　　108台北市和平西路三段240號三樓
　　　　　發行專線──（02）2306-6842
　　　　　讀者服務專線──080-231-705・（02）2304-7103
　　　　　讀者服務傳眞──（02）2304-6858
　　　　　郵撥──01038540時報出版公司
　　　　　信箱──台北郵政79～99信箱
時報悅讀網──http://www.readingtimes.com.tw
電子郵件信箱──ctpc@readingtimes.com.tw
印　　刷──詠豐彩色印刷有限公司
初版一刷──二〇〇一年八月六日
定　　價──新台幣二五〇元

Copyright ©1988 by Gallimard
Chinese language publishing rights arranged with Gallimard through
Bardon-Chinese Media Agency (版權代理──博達著作權代理有限公司)
Chinese Translation copyright ©1998 by China Times Publishing Company
ISBN　957-13-3329-8
Printed in Taiwan

國家圖書館出版品預行編目資料

華格納：世界終極的歌劇 / Philippe Godefroid原著
；周克希譯 — 初版 — 台北市： 時報文化.
2001 [民90]　　面；　　公分　—（發現之旅；54）
含索引
譯自：Richard Wagner: l'opera de la fin du monde
ISBN　957-13-3329-8（平裝）

1. 華格納 (Wagnger, Richard,1813-1883)
– 傳記　2. 音樂家 – 德國 – 傳記

910.9943　　　　　　　　　　　　　90002516

編號：	書名：
姓名：	性別：＿＿＿＿ 1.男　2.女
出生日期：　　年　　月　　日	身份證字號：

＿＿＿＿＿**學歷**：1.小學　2.國中　3.高中　4.大專　5.研究所（含以上）

＿＿＿＿＿**職業**：1.學生　2.公務（含軍警）　3.家管　4.服務　5.金融

　　　　　　　　6.製造　7.資訊　8.大眾傳播　9.自由業　10.農漁牧

　　　　　　　　11.退休　12.其他

地址：＿＿＿＿＿縣　＿＿＿＿＿鄉　＿＿＿＿＿村　＿＿＿＿＿里
　　　　　　　（市）　　　　　鎮
　　　　　　　　　　　　　　　區

　　　＿＿＿＿鄰　＿＿＿＿＿路　＿＿＿段＿＿＿巷＿＿＿弄＿＿＿號＿＿＿樓
　　　　　　　　　　　　　（街）

　　郵遞區號 ＿＿＿＿＿＿＿＿＿＿

●參加各項回函活動，均以郵戳或傳真日期為準。

●隨時收到最新出版消息。

請寄回這張服務卡（免貼郵票），您可以——

郵撥：0103854-0 時報出版公司

（02）2306-6842。2302-4075（讀者服務中心）

電話：（080）231-705（讀者免費服務專線）

地址：台北市108和平西路三段240號4F

CHINA TIMES PUBLISHING COMPANY

時報文化

發現之旅
無限延伸的地平線
不斷探索的眼睛和心靈

（下列資料請以數字填在每題前之空格處）

_____ 你從哪裡得知本書？
1 書店 2 報紙 3 雜誌 4 電視 5 廣播
6 親友介紹 7 書展 8 DM廣告傳單 9 其他 _____

_____ 請問這是別人送你的書嗎？
1 是。由 _____ 贈送 2 不是，是自購 3 其他 _____

_____ 你如何購買 1 單冊 2 多冊 3 全套

你認為本書：
_____ 內容豐富完整 1 非常滿意 2 滿意 3 普通 4 不滿意 5 非常不滿意
_____ 文字通順優美 1 非常滿意 2 滿意 3 普通 4 不滿意 5 非常不滿意
_____ 圖片齊全詳細 1 非常滿意 2 滿意 3 普通 4 不滿意 5 非常不滿意
_____ 編輯仔細嚴謹 1 非常滿意 2 滿意 3 普通 4 不滿意 5 非常不滿意
_____ 封面／設計 1 非常滿意 2 滿意 3 普通 4 不滿意 5 非常不滿意
_____ 印刷精美 1 非常滿意 2 滿意 3 普通 4 不滿意 5 非常不滿意
_____ 定價合理 1 非常滿意 2 滿意 3 普通 4 不滿意 5 非常不滿意
其他意見 _____

_____ 你為什麼購買《發現之旅》？（可複選）
1 內容及題材吸引人
2 頗具出版創意，值得購藏
3 圖片豐富，印刷精美
4 對特定主題有興趣，想深入研究瞭解
5 親友／同學／朋友推薦介紹
6 特價促銷中，覺得划得來
7 已有多國版本，對品質有信心
8 其他 _____

_____ 你會再購買《發現之旅》系列的書嗎？
1 會 2 不會。原因 _____

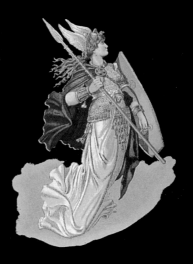

他的一生屢屢處於崩潰的邊緣，
每回都是冥冥中的命運之神奮力解救了他。
當德意志被一個躁動、神祕、工業化的
摩登世界喚醒之時，
他將十九世紀的音樂素材搜尋殆盡，
一心只想能創作出一部藝術傑作，
把民族起源的那些神話故事傳說，
搬上他的劇院舞台。

ISBN 957-13-3329-8 (910.9943)

00250

時報出版

9 789571 333298

XB0054 NT$250

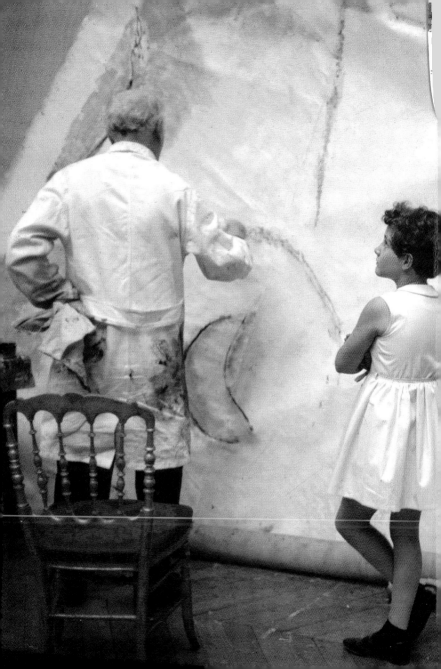